台灣 摺紙 動物園

step by step
詳細步驟圖說

紙雕藝術實作 × 動物知識圖鑑，帶你摺出台灣的特有種精神！

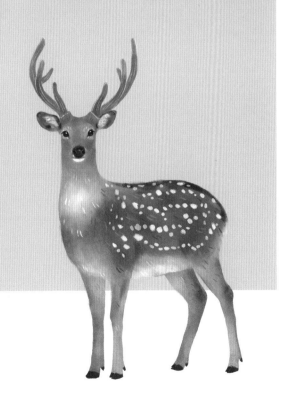

台灣摺紙動物園

紙雕藝術實作 × 動物知識圖鑑，帶你摺出台灣的特有種精神！

紙藝設計	洪新富
撰文	沈口口
插畫	林以晴 Yiching Lin
責任編輯	吳雅芳，王奕
美術設計	郭家振
行銷企劃	張嘉庭

發行人	何飛鵬
事業群總經理	李淑霞
社長	饒素芬
主編	葉承享
出版	城邦文化事業股份有限公司 麥浩斯出版
地址	115 台北市南港區昆陽街 16 號 7 樓
電話	02-2500-7578
傳真	02-2500-1915
購書專線	0800-020-299

發行	英屬蓋曼群島商家庭傳媒股份有限公司城邦分公司
地址	115 台北市南港區昆陽街 16 號 5 樓
電話	02-2500-0888
讀者服務電話	0800-020-299（9:30AM ～ 12:00PM；01:30PM ～ 05:00PM）
讀者服務傳真	02-2517-0999
讀者服務信箱	csc@cite.com.tw
劃撥帳號	19833516
戶名	英屬蓋曼群島商家庭傳媒股份有限公司城邦分公司

香港發行	城邦（香港）出版集團有限公司
地址	香港九龍九龍城土瓜灣道 86 號順聯工業大廈 6 樓 A 室
電話	852-2508-6231
傳真	852-2578-9337

馬新發行	城邦（馬新）出版集團 Cite（M）Sdn. Bhd.
地址	41, Jalan Radin Anum, Bandar Baru Sri Petaling, 57000 Kuala Lumpur, Malaysia.
電話	603-90578822
傳真	603-90576622

總經銷	聯合發行股份有限公司
電話	02-29178022
傳真	02-29156275

製版印刷　凱林彩印股份有限公司
定價　　　新台幣 650 元／港幣 217 元
2024 年 4 月初版一刷
ISBN 978-626-7401-35-4

國家圖書館出版品預行編目（CIP）資料

台灣摺紙動物園：紙雕藝術實作×動物知識圖鑑，帶你摺出台灣的特有種精神！/洪新富作. -- 初版. -- 臺北市：城邦文化事業股份有限公司麥浩斯出版：英屬蓋曼群島商家庭傳媒股份有限公司城邦分公司發行, 2024.04
　面；　公分
ISBN 978-626-7401-35-4(平裝)

1.CST: 摺紙 2.CST: 動物學

972.1　　　　　　　　　　　　　　　　　　113001970

目　錄

16 種台灣特有種動物介紹 × 設計理念 × 製作步驟

陸地生活

天空飛翔

水裡游泳

附錄

作者的話

生物多樣性，
是在台灣作為創作者最幸福的事情

不同的生物因地理環境的差異，而進化出不可取代的生物特徵，隨著不同的生活環境演化出精采的樣貌，特有生物呈現特有的屬地性。台灣的地貌、環境多變，相對地衍生出豐富的生物多樣性，許多特有的生物，只有在原生環境才能看得到，生在台灣擁有這樣的生物基因寶庫，是創作者最幸福的事。

生物都有他們的原產地，例如羊駝就聯想到南美洲、長頸鹿就想到非洲、中國有熊貓、北美會想到棕熊、美洲山獅、澳洲有袋鼠、無尾熊……

那台灣呢？寬尾鳳蝶、櫻花鉤吻鮭、台灣藍鵲、台灣黑熊……這些生物，全世界只有在台灣才能看得到，生活在寶島，對身邊的特色生物，要先能辨識、理解……才能談得上保護，作為一個創作者，希望透過作品來分享、關心身邊重要的人、事、物……尤其是這些經過幾千萬年進化而來的特有生物。

進行了三十幾年的「生態創作復育計劃」，在國內外進行過二、三百場的個展，將台灣特有生物透過創作、分享牠們的美與生態故事，企圖從美感的角度切入，引發對生態環境的重視，但這樣的分享還是有限，唯有透過量化生產，或是教育分享，才能更有效率，但要說服讀者拿起刀剪動手製作，是一件很大的挑戰。首先作品要好看，同時要兼顧生物本身的特色，更重要的是要輕鬆上手，短時間內就要能夠做好，低投入、高成就是多數人的選擇……在種種又要馬兒好，又要馬兒不吃草，最好還要很能跑的考量下，我選擇簡化工具、減少加工的方向發展，同時為了增加實用性，將作品調性，配合生物特徵，設計出「剪為形、摺為骨、塑為輔」的作品風格，讓讀者可以在短時間內完成作品，且方便自由調整作品的姿態，做出屬於自己的創作，使手作不但能認知、擺放佈置還能感性分享、還可以貼在厚底卡上成為可以收合、打開的立體卡片，解決了以往許多立體紙雕收藏保存不易的困況，還增加了實用性，期待這本書的出版能給讀者們更多動手體驗，認識分享台灣生態之美的意願。

推薦序

以生命體悟，
為紙藝創作注入感動

洪新富，一個從小就對紙藝著迷的孩子。在他這幾十年的生命裡，從未改變初衷。一直以紙巧妙的用割摺剪貼，來記錄他的情感，也詮釋了他所在乎的一切。

他喜愛美麗和永恆，對大自然因體悟而有豐富的情感，例如他形容「蟬」。
在夢中吹著徐來的山風，在遠處有人歌頌秋天的天空；夢醒只是刹那與昨夜的掙扎，短暫和永恆只是數字的差異。

又如他形容有著保護色和擬態的「昆蟲」。
我看得到你，你看不到我。在茫茫人群中，我是最平凡的那一個，遠遠看著你，偷偷祝福你。知道你很好，我心滿歡喜。

對生命的體悟與愛的他，著實讓我感動好久。我們認識已逾 40 年。在那求知若渴的 17 歲，他常常背著重重的大背包，裡面裝滿作品，各式各樣，來我家分享。從他口中，說是我引他入門，但實際上，他的作品，實在是超越我的期待。

他是第 41 屆十大傑出青年，從事紙藝創作推廣工作也逾 40 年。他每年約有兩百件左右的創作，其作品中元宵佳節的紙雕提燈，更是迄今 30 年來每每被各大燈會所選用。

這一位如此感性、且努力實踐的藝術家，也一直保有顆誠摯與柔和的心，與他相處過的人都能感受到如春風般的正能量。

這本書把他畢生的得意創作，介紹給初入門的愛好者。這些可愛的動物，在你的巧手之下，變成了你的朋友。然後，為你親手做的作品寫首詩或提個字，將你的喜悅與熱情，分享給更多的人！

<div align="right">

紙雕教育先趨　**翁參隆**

</div>

本書使用指南

設計理念

欣賞紙藝的細節與巧思。

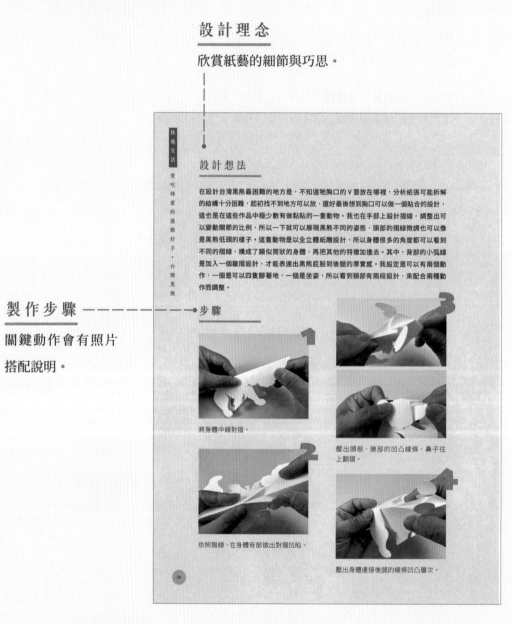

陸地生活　愛吃蜂蜜的運動好手・台灣黑熊

設計想法

在設計台灣黑熊最困難的地方是，不知道牠胸口的 V 要放在哪裡，分析紙張可能拆解的結構十分困難，起初找不到地方可以放，還好最後想到胸口可以做一個貼合的設計，這也是在這些作品中極少數有做黏貼的一隻動物。我也在手部上設計摺線，調整出可以變動關節的比例，所以一下就可以展現黑熊不同的姿態，頭部的摺線微調也可以像是黑熊低頭的樣子。這隻動物是以全立體紙雕設計，所以身體很多的角度都可以看到不同的摺線，構成了類似筒狀的身體，再把其他的特徵加進去。其中，背部的小弧線是加入一個皺摺設計，才能表達出黑熊屁股到後腿的厚實感。我設定是可以有兩個動作，一個是可以四隻腳著地，一個是坐姿，所以看到頸部有兩段設計，來配合兩種動作而調整。

製作步驟 — — — — — — 步驟

關鍵動作會有照片
搭配說明。

將身體中線對摺。

依照摺線，在身體背部做出對摺凹陷。

壓出頭部、臉部的凹凸線條，鼻子往上翻摺。

壓出身體連接後腿的線條凹凸層次。

細節圖

可以更仔細欣賞細部設計，也能
更清楚摺紙的步驟。

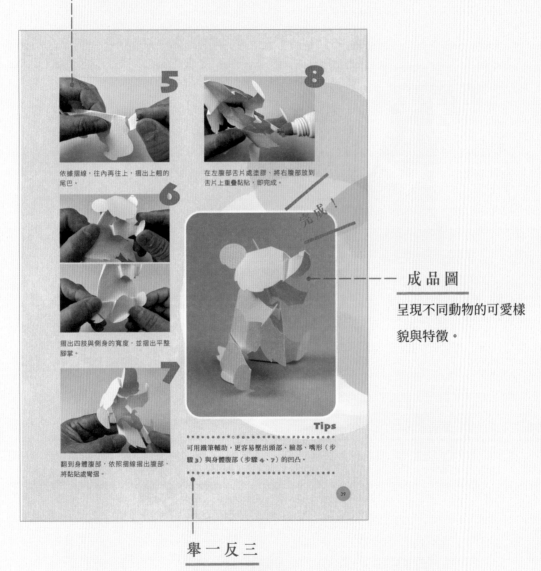

5 依據摺線，往內再往上，摺出上翹的尾巴。

6 摺出四肢與側身的寬度，並摺出平整腳掌。

7 翻到身體腹部，依照摺線摺出腹部，將黏貼處彎摺。

8 在左腹部舌片處塗膠、將右腹部放到舌片上重疊黏貼，即完成。

完成！

成品圖

呈現不同動物的可愛樣
貌與特徵。

Tips

可用鐵筆輔助，更容易壓出頭部、臉部、嘴形（步驟 3）與身體腹部（步驟 4、7）的凹凸。

舉一反三

參考其他的創意摺法，或不同的
做法、延伸變化。

本書使用指南

生物小故事

生物小故事

深度認識與我們共同居住在這片土地上的好鄰居，了解該生物的特色、趣聞與生活習性。

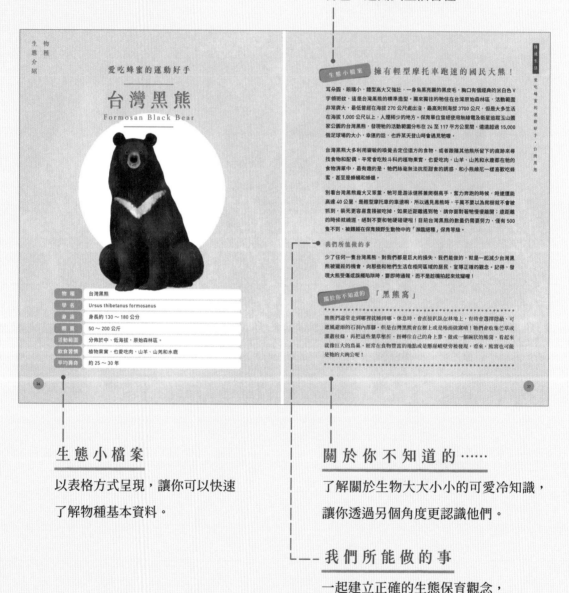

生態小檔案

以表格方式呈現，讓你可以快速了解物種基本資料。

關於你不知道的……

了解關於生物大大小小的可愛冷知識，讓你透過另個角度更認識他們。

我們所能做的事

一起建立正確的生態保育觀念，用行動守護珍貴的原生物種。

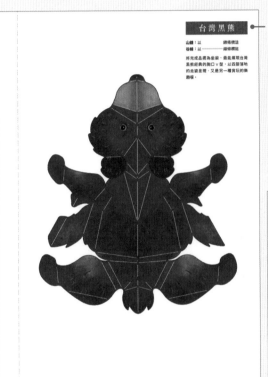

台灣黑熊

山線：以 ──────── 線條標註
谷線：以 ──────── 線條標註

所完成品需為坐姿，最能展現台灣
黑熊經典的胸口V型，以四腳落地
的走姿呈現，又是另一種賞玩的樂
趣喔。

小筆記

說明摺紙步驟進行時應注意的小細節。

山線： 向外翻摺出凸部。

谷線： 向內凹摺出凹部。

黑色實線： 爲了讓成品更加生動、細部
關節可以擺動，請以工具剪開或割開紙
模上的黑色實線以利步驟進行。

Part 1

課前準備

從基本工具挑選，到充滿創意的延伸變化法，

正式開始前，你應該知道的幾件小事……

跟著老師打基礎，讓你輕鬆上手不卡關！

前言

只有簡單的心，才能處理複雜的事。

我在規劃這本書的動物設計時，一直在斟酌我想要帶給大家什麼樣的方式，我可以做出精緻的設計，因為有許多人希望可以看到我很精緻的設計圖，但我最終還是選擇了簡化的設計方案，我不是想留一手，而是想留創作的空間給大家自由發揮。無論什麼摺法、剪法，其實都可以相互套用在各種生物的設計上，否則只是學到皮毛。舉例來說，一種很單純的「來回摺褶」摺法，能應用在蝴蝶、昆蟲的腹部上，若再加點剪法、切割，就能變成穿山甲、龍、蛇的鱗片。

我在簡化步驟的設計時，會反覆自省、內求，不額外加工，對我來說，這是一種文化內省的能力。因為，要節省步驟或設計的時候，其實更需要去觀察動物的外型，找到最精髓的特色，並在取捨之間抓到平衡，用最少的加工，做到最大的效果。這也算是我的懶人原則，在最少的時間中得到最大的成就感，且在成就感中還能潛移默化、理解生物。

歡迎大家一起輕鬆快樂的參與，動手做出可愛又療癒的台灣動物吧！

基本工具與基礎知識

基本工具

剪刀

使用操作順手、裁剪俐落的剪刀即可。

白膠

用於黏貼接合處。建議不要用雙面膠，或口紅膠，這樣才能讓作品更好製作與保存。

釘書機

用於固定設計稿與作品紙張，建議平釘在設計圖的外緣，這樣裁剪後作品紙張才不會留有釘痕。

筆刀（或美工刀）

依個人喜好或擅長選用，用來做細部的紋路雕刻，如蝴蝶的翅膀花紋，使用筆刀處理，會更得心應手。

切割墊

選用大小可參考設計圖尺寸，本書紙模展開圖都是 19 × 26 公分，如想購買較小的切割墊，切記要適時挪動紙的位置，確保切割紙張時，底下有切割墊保護。

鐵筆（或沒有水的原子筆）

鐵筆主要是用於描壓設計圖上的摺線，讓大家在製作過程中，能依明顯的壓痕輕鬆地摺出直線、曲線，讓動物造型更加生動。

設計圖（紙模）

如想多次練習，可影印本書設計圖，別忘了在切割、裁剪造型前，要先使用訂書機或紙膠帶固定設計圖與作品紙張，確保兩張重疊的紙不會位移。

基礎知識

★從平面到立體

從平面變化成立體的方式有很多種，本書提供了較為基礎、簡單的做法，即用直線線條來構成立體。如果讀者們已經熟練想要更進階一點，則能將直線調整為曲線，創造紙雕作品的弧面。

★可動式的趣味性

紙雕的樂趣就是在於能將平面變成立體，例如透過設計動物的關節時，調整身體的弧度，加入可動的創意，就能讓作品動起來，例如烏龜游起來、穿山甲左右擺動……等。

★線條暗示

本書的動物設計上，可以看到許多以視覺跟心理相互「慣性彌補」的設計，例如魚類、鳥類的眼睛是呈半圓翻摺的切割摺法、蘭嶼角鴞背後的心形鏤空，這些半鏤空處會讓人覺得十分有巧思，你也會發現，人們會將「一半、鏤空」的視覺，自行腦補成完整的形象，如眼睛、身體……。在欣賞紙雕與動手做的同時，可以了解到，紙藝的好玩不在於做得多像，而是做得多傳神，在傳神之餘，更不忘簡化。

★來回摺褶（蛇腹摺）

書中有許多動物的步驟很常運用到這個摺法。這個摺法從側面看像是 N 的型態，作為連接前端與後端的中間樞紐，熟悉摺紙後，就會覺得這個摺法既簡單又靈活。如烏龜的四肢（連接身體與腿部的中間）、穿山甲身體（鱗片與鱗片之間的連接），鳥類的頭部到頸部區塊等都有使用到，透過這個手法，讓紙雕作品更加立體有層次。

★創意加工

本書提供基礎型的紙模，大家也可以自行在紙模上做各種媒材的組合創作，歡迎參與一場自由想像的創意之旅。

紙雕製作範例

在進行 16 種動物摺紙之旅前，可以先參考以下建議，以及搭配台灣獼猴的示範步驟圖邊試做，會更好上手喔。

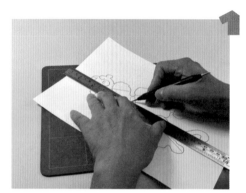

無論什麼動物，建議都用鐵筆先壓過摺線處，後續會比較好摺。

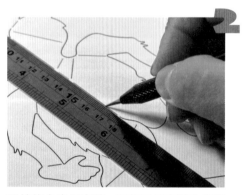

因線條多半是直線，可使用尺來輔助鐵筆劃出直線。

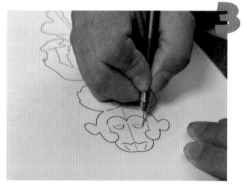

可以適時旋轉紙張，讓切割、剪裁時的角度更流暢，讓手維持最舒適的角度來製作。

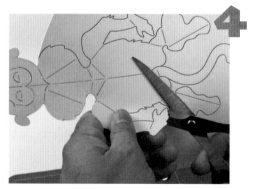

拿剪刀的時候，讓紙張接近剪刀裁剪底部最銳利處，剪起來比較省力，線條也比較漂亮。

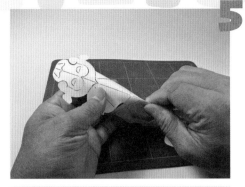

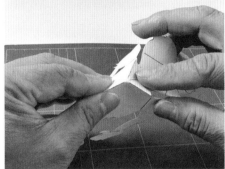

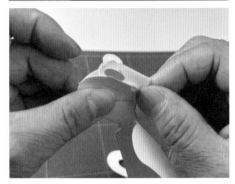

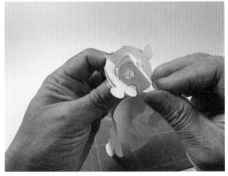

剪好的紙模，要開始摺紙，摺法與順序都依照「由長而短、由內而外」的順序來摺。並依照摺線屬性，摺出凸部與凹部（山線或谷線）。

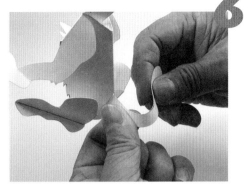

完成作品後，皆可以依照個人喜好塑形（如尾巴），使動物紙模更加生動。

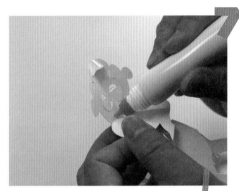

黏貼處建議使用白膠進行黏貼。

完成

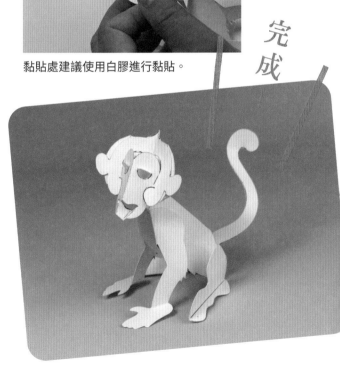

延伸變化

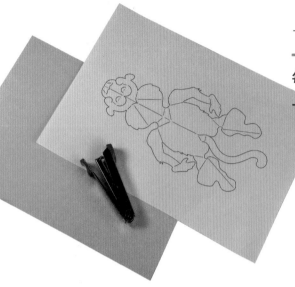

卡片法

每一種生物都能獨立成為擺設，也能收入卡片中，成為製作卡片的小驚喜。

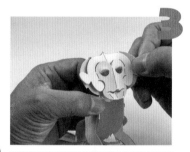

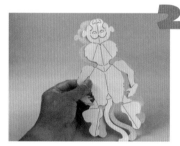

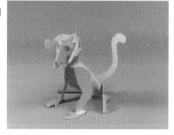

選擇合適的作品紙張，將紙模展開圖與作品紙張重疊，可用訂書機或紙膠帶在紙模外緣固定，確保剪裁兩張紙的過程中不會發生位移。

在切割、裁剪紙張前，先用鐵筆描壓摺線，使摺痕明顯呈現，然後才進行切割。割剪好後先不要急著分開兩張紙，依山谷線的指示摺出凹凸。

其餘摺紙步驟可依照前面示範。

改變紙模顏色，加上卡片設計

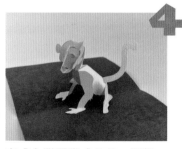

完成台灣獼猴成品後，選擇一張喜愛的長方形紙張作為卡片本體，對摺。

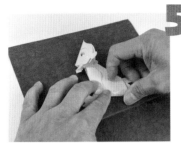

5

將台灣獼猴跨過卡片中線，確定好腳掌、腿部與卡片接觸的位置。

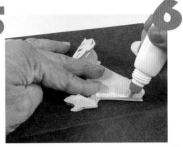

6

確認好位置後，按壓住台灣獼猴的腳掌，此時台灣獼猴側面的身體是置放於其中一面卡片上，並將面向製作者這一面的腳掌、腿部需要黏貼處，塗上白膠。

7-1

7-2

7-3

將另一面的卡片闔上（**7-1**）、按壓黏緊（**7-2**），再打開卡片。此時其中一面的卡片已經黏貼好，且已固定好位置。最後再將另一邊的腳掌、腿部塗上白膠（**7-3**），再闔上卡片按壓黏緊，即完成。

完成！

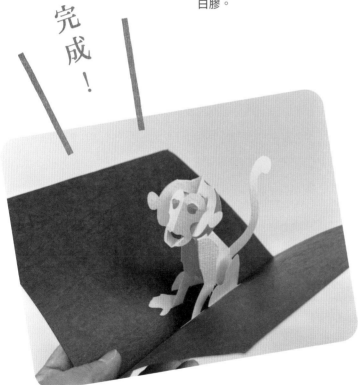

繩線法

除了基本做法外，可將繩線法運用在任何飛行的生物上，改成吊掛的方式，利用繩線穿過（或綁住）翅膀，展示在個人喜好的空間，便可以欣賞到在繩線上自由旋轉飛行的模樣。

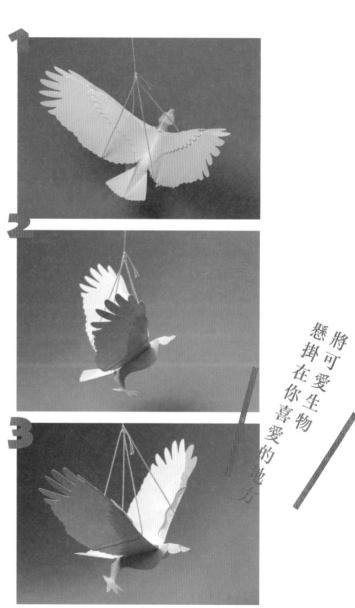

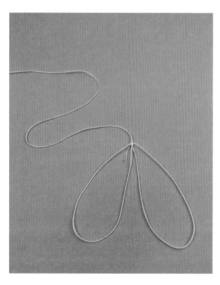

1 準備白色繩線，材質不拘，此處以棉線示範。

2 綁出大小一致的兩個圈圈。

3 套入老鷹兩邊翅膀，調整兩邊高度一致即完成。

將可愛生物懸掛在你喜愛的地方

Part 2

16 種
台灣特有種動物介紹
× 設計理念
× 製作步驟

一切準備就緒，快來打造屬於你的紙上動物園！

搭上這班遊園列車，認識最豐富的台灣特有種。

超人氣山野精靈

石虎
Leopard Cat

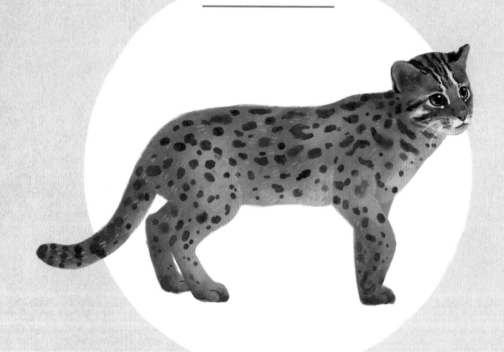

物 種	石虎
學 名	Prionailurus bengalensis
身 高	身長約 50 ～ 65 公分
體 重	4 ～ 6 公斤
活動範圍	苗栗至嘉義間的淺山區
飲食習慣	老鼠、青蛙、小鳥或小型幼獸，也會捕捉魚蝦蟹。
平均壽命	飼養環境下約 12 ～ 15 年

生態小檔案

敏捷與耐心，是專業獵戶的必備特質！

石虎是台灣淺山區的山野精靈，身上有著類似花豹的斑紋，所以又有「豹貓」的小名，身長約 50～65 公分，體重 4～6 公斤，比一般家貓略大一點，乍看很像萌萌的虎斑貓，仔細觀察卻可以發現很大的差別。石虎的身體花紋是圓形，額頭上有兩條延伸到眼窩的白色線條，耳朵圓，耳後是黑底白色大圓點，而虎斑貓的斑紋是長條狀，耳朵尖，耳後沒有白色圓點。

這隻山野精靈動作敏捷、行動神秘，很會爬樹，白天喜歡待在樹洞或岩石洞穴中，傍晚才會出沒開始打獵。最常獵食的小動物有，老鼠、青蛙、小鳥或小型幼獸，也會到溪邊捕捉魚蝦蟹。牠們拿手的狩獵技巧，就是耐心地守株待兔，沉穩地守候在獵物會經過的路線旁，等到目標物一經過，立刻躍出，用粗壯的前腳拍擊壓制，或是用嘴緊咬不放。

石虎過去在台灣曾經遍布山林，但隨著土地開發，適合石虎棲息的自然環境越來越少，似乎只剩下苗栗至嘉義間的淺山區能找到牠們的蹤跡，再加上道路貫穿林地，石虎被迫得學會過馬路，因而時常發生路殺的情形，目前可能剩下不到 500 隻，屬於瀕臨絕種的一級保育類動物。

我們所能做的事

路殺和棲地減少，幾乎是各種瀕臨絕種動物都會遇上的困擾，所以我們能做的事，就是經過這些山區道路時，盡量小心注意野生動物，避免路殺的情形發生。

關於你不知道的

石虎曾經被討厭？

石虎以小型動物為主食，所以雞當然也在牠們的食物清單中，加上淺山區實在有太多養雞人口，石虎自然就會把這些雞當作獵食目標。而雞農為了保護飼養的雞群，便會驅趕或者想辦法圍堵，讓石虎不再靠近，卻很容易因此誤傷牠們。幸好在許多保育團體的努力宣導下，雞農們開始認識石虎，了解該怎麼保護自己的雞，學習用適合的方式驅趕，以避免誤傷石虎，也使雞農與石虎邁向和平共處的一大步。

設計想法

石虎在設計風格上，跟其他動物相比看起來比較跳躍，比如在線條的表現上，我選擇用比較可愛圓潤的線條與身形比例來詮釋石虎，這或許多少出自於自己的一點私心。石虎在台灣的地位非常重要，全台總數卻只剩下大約不到 500 隻，面臨瀕臨絕種的危機，讓人十分擔憂，再加上牠們過去的生活範圍跟人類多有重疊，因此總覺得牠們就是人類很親近的朋友，甚至很常看到牠們呆萌的樣子，融化許多大小朋友，我是懷抱這種喜愛的心情設計的，就是想呈現出牠們呆萌到令人融化的樣貌。

現在的完成品是一隻看起來很幸福、很快樂的石虎，這副模樣也表示我內心的感覺，我也希望透過石虎、紙藝來傳達，只要能好好重視保育、尊重生命，不驚擾牠們，給予一個友善的空間，人類是可以帶給石虎幸福跟快樂的。

如果大家也很喜歡這種比較可愛的線條比例，在其他動物上，也可以參照這隻石虎的比例，自行放大一些部位的相對比例，像是頭部、腳部、眼睛等，可以很簡單地呈現出這樣的效果。

步　驟

將身體中線對摺。

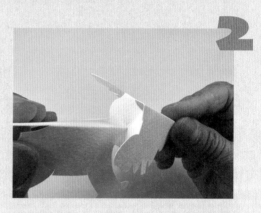

以來回摺褶法，摺出脖子與身體的層次落差，並將頭部往下翻摺。

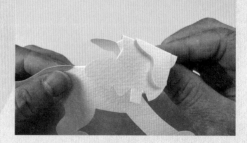

將鼻子部分往上翻摺。

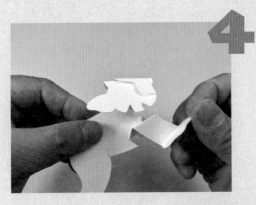

摺出四肢與腳掌的立體度，即完成。

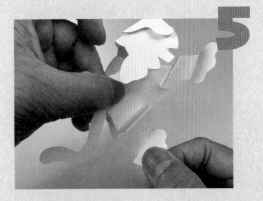

可以依個人喜好塑形尾巴彎度。

完成！

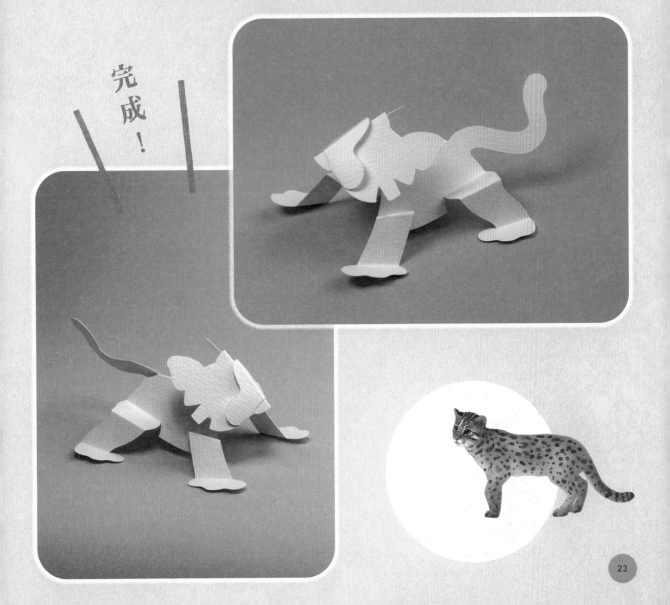

膽小低調的躲迷藏高手

山羌
Formosan Muntjac

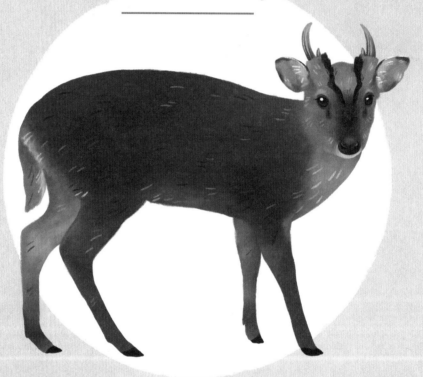

物　種	山羌
學　名	Muntiacus reevesi micrurus
身　高	身長約 40 ～ 70 公分
體　重	8 ～ 12 公斤
活動範圍	低海拔到海拔 3000 公尺的闊葉林和灌木叢
飲食習慣	嫩芽、嫩葉、蔓藤和蕨類
平均壽命	約 10 年

「沃！沃！」
披著鹿皮的狗狗？

台灣山羌是鹿科動物裡的小個子，有著鹿的外型、中型狗狗的身材，還有尖銳的獠牙，身體只有 40～70 公分長，體重最多 8～12 公斤，四肢纖細，穿著一身棕色毛皮衣，甚至連叫聲也是「沃！沃！」，好像住在山中的大狗，因此獲得了「吠鹿」的特別稱號。

山羌喜歡在早晨和黃昏出來活動，是個有點挑嘴的草食獸，只愛吃植物的嫩芽、嫩葉、蔓藤和蕨類，從低海拔到海拔 3000 公尺的闊葉林和灌木叢，都能看到牠們的蹤跡。下次你去登山時，如果發現某個區域裡，植物前端的嫩葉都不見了，可能就是山羌剛剛經過嘍！停下腳步找一找，也許有機會見到牠們，不過山羌生性害羞又膽小，稍有動靜就會快速竄逃，受到驚嚇時還會一邊跳躍，一邊抬起小尾巴搖動，露出尾巴下的白毛來混淆敵人，再迅速沒入山林中，是個靈活的躲迷藏高手。

山羌的祖先在一萬年前或更早的冰河時期便來到台灣生長，逐漸演化成台灣的特有種，但是隨著人類的開發、獵捕和食用，曾經隨處可見、數量繁多的山羌，有好長一段時間都被列為野生保育類動物。幸好，山羌全年都能生寶寶，再加上保育團隊的細心呵護，快速回到了正常的群體數量，2019 年之後，正式成為一般野生動物嘍！

我們所能做的事

台灣山羌現在的族群數量很穩定，我們能做的事很簡單，卻也很難，只要人們不再過度開發山林，停止非法狩獵，就是最好的幫助嘍！

「四目鹿」和「獠牙」

人們戴上眼鏡時，老是被叫「四眼仔」，而山羌也有「四目鹿」的小名，難道牠也戴近視眼鏡，看起來有四顆眼睛嗎？其實，人們說的是山羌眼睛前方的腺體開口，真正的名稱叫做「眶下腺」。當山羌緊張、生氣或興奮時，會透過它來分泌腺體或張開噴氣，瞬間看起來就像有四顆眼睛喔！

設 計 想 法

想在山林間遇到山羌,機會其實不小喔。山羌的體型就是小型的鹿,生性膽怯、個性較敏感,所以我把這個特質融入紙雕中,呈現警戒的動作,又帶有一點好奇寶寶的神情。

在簡化步驟的設計過程中,山羌的腳、頸部等部位經過許多次修改,因為山羌的腳很細,跑得快,其他部位也比一般鹿來的細緻,要抓住這樣的體態特徵需要一些時間調整。為了掌握住山羌怯生生的神韻,設計的眼睛輪廓也比其他鹿科動物更加柔和。

步 驟

將身體中線對摺。

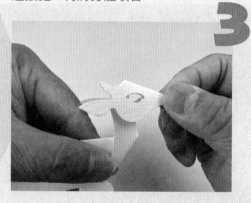

展開紙模,依照摺線摺出脖子與身體連接處,再將身體收合。

將臉部往下翻摺,再對摺形成兩邊臉部。

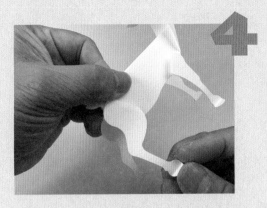

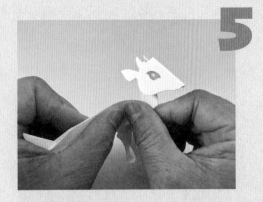

摺出四肢腿部與身體連接的凹凸層次，
並將四肢的腳蹄摺出平整立體。

最後可以再依個人喜好塑形調整：如
頭部角度、觸角、腿部肌肉的弧度等。

完成！

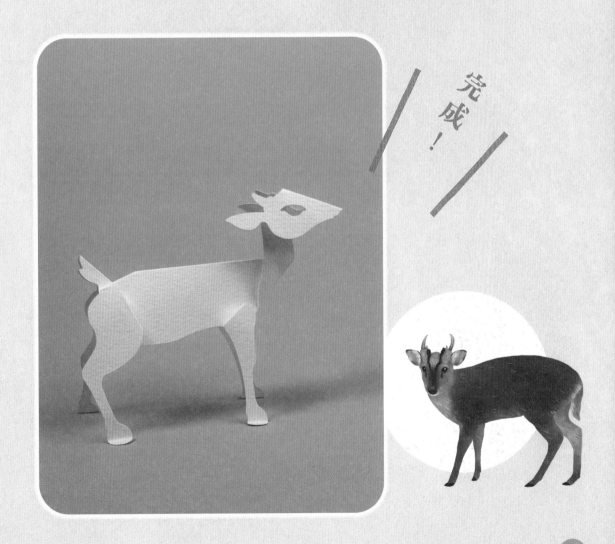

懷舊卡通裡的可愛大明星

梅花鹿

Formosan Sika Deer

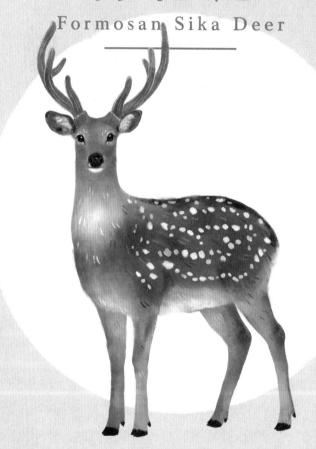

物　種	梅花鹿
學　名	Cervus nippon taiouanus
身　高	身長約 150 公分
體　重	70 ～ 100 公斤
活動範圍	低海拔的平原和丘陵地
飲食習慣	喜歡吃草、樹葉和樹皮
平均壽命	約 15 ～ 20 年

梅花鹿一談戀愛，樹木就緊張？

台灣梅花鹿長得就像卡通裡的小鹿斑比，夏天的毛色是棕紅色，背部點綴著許多白色斑紋，冬天會轉變得灰暗一點，白色斑紋也會淡一些，但不管是冬天還是夏天，看起來都好像梅花一片片的小巧花瓣，所以才被稱做梅花鹿。

牠們是群居的動物，主要棲息在低海拔的平原和丘陵地，喜歡吃草、樹葉和樹皮，尤其是嫩芽或是剛長出來的嫩草。小鹿成熟後，體型通常可以長到 150 公分，體重 70～100 公斤，公鹿、母鹿非常好辨認，公鹿頭上會長角，母鹿則沒有。每年 9 月到 11 月是牠們的戀愛季節，公鹿為了追求母鹿，會到處磨蹭牠的鹿角，以展現自己鹿角最亮麗光滑的一面，不過這麼一來，最常遭殃的就是林地裡的大小樹幹，這些樹皮被磨掉後，輸送養分與水分的功能通常也會受損，很快就會影響生長，甚至枯萎。

過去因為棲地受到破壞，加上人類獵捕，野生的台灣梅花鹿一度宣告滅絕了，但幸好圈養的梅花鹿隻持續成長茁壯，所以從民國 84 年，陸陸續續在墾丁國家公園野放的 2 百多頭梅花鹿開始，台灣梅花鹿的數量正穩定成長中，目前總數已經達到 2 千多頭嘍！

我們所能做的事

野放後的台灣梅花鹿目前成長數量穩定，大多集中在墾丁國家公園附近，已經慢慢開始往北擴散，但牠們生性膽小又神經質，所以簡單來說，只要遇上牠們，不要過度興奮，不去打擾牠們的生活就可以嘍！

「小尾巴警報器」

說到台灣梅花鹿，大家總是第一個關注牠們身上可愛的斑點，但其實梅花鹿還有個不為人知的小祕密，就是「小尾巴警報器」。一個梅花鹿群體裡，只要有一隻梅花鹿感覺周遭的環境有危險或敵害出現，就會發出聲響提醒彼此，然後豎起短巧可愛的鹿尾巴，快速擺動，通知身邊的鹿群，一旦大家接收到警告信號，就會快速地帶領家人，逃離現場，躲到更加隱密、安全的地點。

設計想法

目前台灣沒有野生的梅花鹿，都是透過培育後再野放。

在設計的時候，是先將梅花鹿的身體做成對稱形，並採用來回摺褶的方式（在脖子、尾巴處），讓整隻鹿更有厚度，這也是考慮到紙張放久了會軟，所以除了增加厚度的功能之外，也能加強動物整體的維持度。另外針對背部、腿部再加工，每個小地方只要稍有微調，整體的感覺就會不一樣。

步驟

將身體中線對摺。

將脖子處展開，以來回摺褶法往後摺出脖子的立體感。

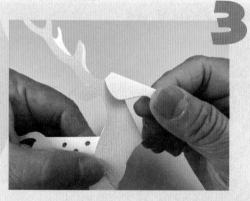

將臉部往下翻摺，完成一次的來回摺褶，調整臉部角度。

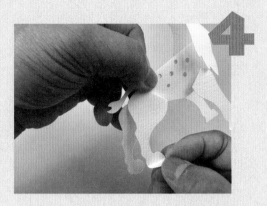

依據摺線，摺出尾巴來回摺褶的層次。

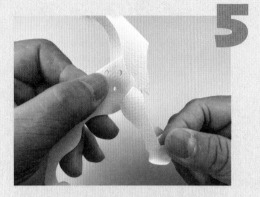

摺出四肢腿部與身體連接的凹凸層次，並將四肢的腳蹄摺出平整立體，即完成。

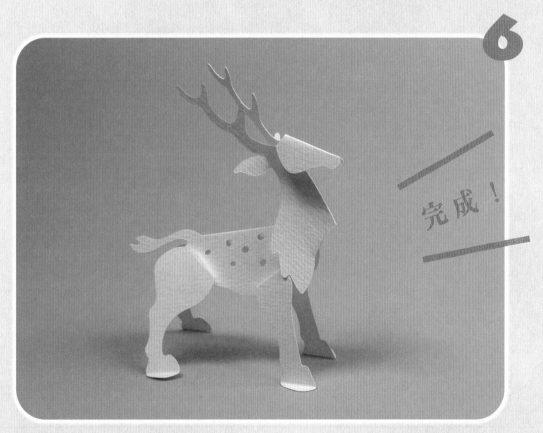

完成！

還可將脖子到身體前半部稍加調整、塑形，使梅花鹿身體曲線更加自然美觀。

傳說中的山中魅影

台灣雲豹

Formosan Clouded Leopard

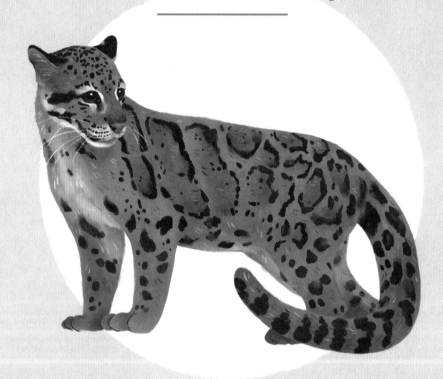

物　種	台灣雲豹
學　名	Neofelis nebulosa
身　高	身長約 60 ～ 120 公分
體　重	15 ～ 30 公斤
活動範圍	多棲息在海拔 1000 公尺的原始密林中
飲食習慣	捕食偶蹄目動物，或樹上的獼猴、松鼠及鳥類。
平均壽命	約 11 年

生態小檔案　擅長單打獨鬥、精準突襲的夜場狠角色！

台灣雲豹全身黃褐色，搭配各種黑色輪廓線，漂亮的名字完全來自於身上的大塊狀斑紋，遠看好像一朵朵天空上的雲，而且每隻的雲朵斑紋都不同，就像雲豹的身分證。

牠們多半棲息在海拔 1000 公尺、較為原始的密林中，屬於中大型的貓科動物，身長約60 到 120 公分長，體重約 15 到 30 公斤，白天會在樹幹或斷崖的岩石下棲息，夜晚時才會現身，伏擊走過、路過的小動物。根據資料紀錄，台灣雲豹會伏擊草食性的偶蹄類動物，像是山羌、山羊，也獵食獼猴、松鼠、穿山甲和雉科鳥類。牠們狩獵的絕招和石虎很像，會藏身在一個隱密處不動，再出奇不意地突襲獵物，是喜歡單打獨鬥的夜行性動物，所以又有「山中魅影」這個響亮的名號。

在台灣，雲豹是個神祕動物的代名詞，因為從 1983 年起，就沒有人真正在台灣的野外看過牠們，可是卻仍有少數人口耳相傳，曾經在山林裡「疑似」看見雲豹的身影，每次一有這種驚喜發現，生態學家都會花上超多力氣投入調查，然而最終總是一無所獲。台灣雲豹一直是魯凱族和排灣族的重要精神象徵，可惜目前幾乎已經被歸屬於野外滅絕。

我們所能做的事

想讓台灣雲豹再回到台灣山林裡嗎？這其實是個很需要討論的議題，生態學家的長期評估更是不可或缺，但是在這之前人們可以做好的事，就是把山林的棲地維護好，並學習雲豹的生態知識，期待那一天來臨。

關於你不知道的　「雲豹、石虎不知甜」

一般情況下，用味蕾感覺酸、甜、苦、鹹，對人們來說是件稀鬆平常的事，可是貓科動物卻不是這樣的喔。牠們可以吃出酸、苦、鹹，卻一點都嘗不出甜味，因此同樣屬於台灣原生貓科動物的雲豹和石虎，當然也沒有感受甜味的味蕾，所以如果你想拿甜食或糖果誘惑牠們，可能一點也派不上用場，除非是霜淇淋上面美味的油脂，但是，我們當然不能給這些貓貓吃霜淇淋和甜食！

設計想法

傳說中已經滅絕，但時不時有人報導，且始終沒有人看到真實的影像，我做雲豹其實很掙扎。雲豹的尾巴跟身體長度是 1:1，長尾巴方便牠在樹冠層跳躍的時候平衡，至於為什麼要這麼痛苦地把牠的觸鬚做出來，這是因為觸鬚是牠的感知器官，而頭部、頸部之間，我都是用來回摺褶的方式設計，讓頭部呈可動式，所以完成後都可以動手玩、或調整台灣雲豹的頭頸部關節，欣賞雲豹四處張望的姿態。原本我設計雲豹的腿部是平面的，後來發現不對，若採用平面的設計，不僅作品看起來不夠立體，腿部關節也無法動，因此後來我又再加上一個來回摺褶，就好像又長了一塊肌肉，在視覺上看起來比較有厚度。

雲豹的鼻梁到額頭之間有個凹凸處，所以在這邊我設計了一個切割下壓的步驟，可以展現頭部的寬度。身體的地方設計左右對稱，但在四肢就保留不對稱的設計，也是模擬雲豹在走動的樣子，再來用圓弧形來表現貓科柔軟圓滑的腳掌。通常比較有特色的眼睛我才會特別設計，而雲豹的眼睛是很銳利的、很有記憶點，所以我就添加了眼睛的設計上去。

步驟

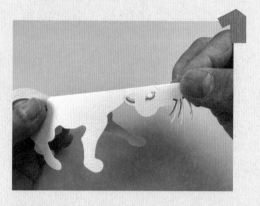

將身體中線對摺。

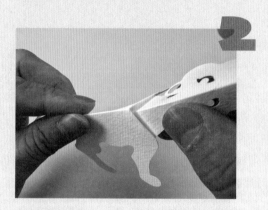

以來回摺褶法，在脖子處摺出摺線，使肩部與脖子之間有個層次的落差。

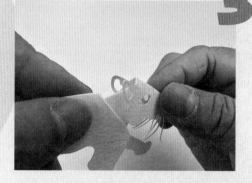

頭部向下翻摺，調整角度。

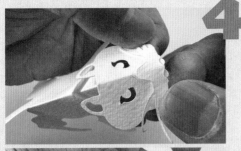

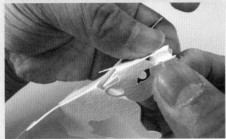

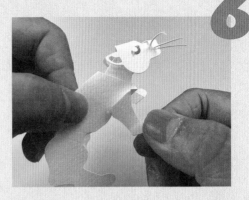

展開紙模，將鼻樑往外翻摺、再回摺，製造鼻子的立體。

摺出前肢、後腿立體、腳掌與身體連接的凹凸層次。

將四肢的腳蹄向外摺出。

將兩邊鬍子塑形彎曲。

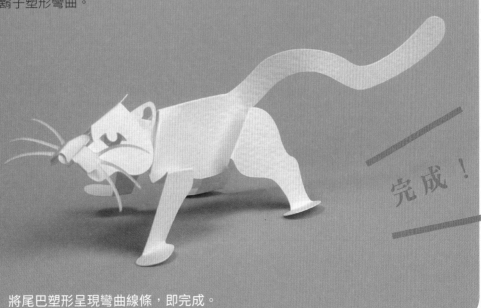

完成！

將尾巴塑形呈現彎曲線條，即完成。

愛吃蜂蜜的運動好手

台灣黑熊
Formosan Black Bear

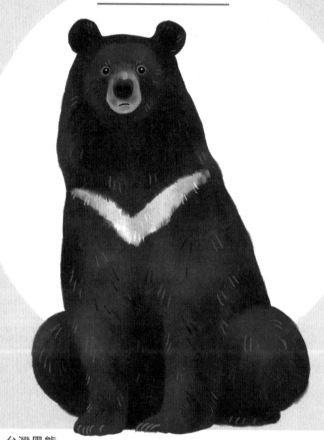

物　種	台灣黑熊
學　名	Ursus thibetanus formosanus
身　高	身長約 130 ～ 180 公分
體　重	50 ～ 200 公斤
活動範圍	分佈於中、低海拔，原始森林區。
飲食習慣	植物果實，也愛吃肉，山羊、山羌和水鹿
平均壽命	約 25 ～ 30 年

生態小檔案　擁有輕型摩托車跑速的國民大熊！

耳朵圓，眼睛小，體型高大又強壯，一身烏黑亮麗的黑皮毛，胸口有個經典的米白色 V 字領斑紋，這是台灣黑熊的標準造型。獨來獨往的牠住在台灣原始森林區，活動範圍非常廣大，最低曾經在海拔 270 公尺處出沒，最高則到海拔 3700 公尺，但是大多生活在海拔 1,000 公尺以上，人煙稀少的地方。保育單位曾經使用無線電及衛星追蹤玉山國家公園的台灣黑熊，發現牠的活動範圍分布在 24 至 117 平方公里間，遠遠超過 15,000 個足球場的大小，幸運的話，也許某天登山時會遇見牠喔。

台灣黑熊大多利用靈敏的嗅覺去定位遠方的食物，或者跟隨其他熊所留下的痕跡來尋找食物和配偶，平常會吃殼斗科的植物果實，也愛吃肉，山羊、山羌和水鹿都在牠的食物清單中，最有趣的是，牠們絲毫無法抗拒甜食的誘惑，和小熊維尼一樣喜歡吃蜂蜜，甚至是蜂蛹和蜂蠟。

別看台灣黑熊龐大又笨重，牠可是游泳健將兼爬樹高手，奮力奔跑的時候，時速還能高達 40 公里，是輕型摩托車的車速啊，所以遇見黑熊時，千萬不要以為爬樹就不會被抓到，裝死更容易直接被吃掉，如果近距離遇到牠，請你面對著牠慢慢離開；遠距離的時候就繞道，絕對不要和牠硬碰硬啦！目前台灣黑熊的數量仍需要努力，僅有 500 隻不到，被歸類在保育類野生動物中的「瀕臨絕種」保育等級。

我們所能做的事

少了任何一隻台灣黑熊，對我們都是巨大的損失，我們能做的，就是一起減少台灣黑熊被獵殺的機會，向那些和牠們生活在相同區域的居民，宣導正確的觀念。記得，發現大熊受傷或誤觸陷阱時，要即時通報，而不是趁機拍起來炫耀喔！

關於你不知道的　「黑熊窩」

熊熊們通常走到哪裡就睡到哪，休息時，會直接趴臥在林地上，有時會選擇隱蔽、可遮風避雨的石洞內落腳。但是台灣黑熊會在樹上或是地面做窩唷！牠們會收集芒草或灌叢枝條，再把這些葉草壓折、扭轉往自己的身上靠，做成一個碗狀的熊窩，看起來就像巨大的鳥巢，經常在食物豐富的地點或是懸崖峭壁旁被發現，看來，熊窩也可能是牠的大碗公呢！

設計想法

在設計台灣黑熊最困難的地方是，不知道牠胸口的 V 要放在哪裡，分析紙張可能拆解的結構十分困難，起初找不到地方可以放，還好最後想到胸口可以做一個貼合的設計，這也是在這些作品中極少數有做黏貼的一隻動物。我也在手部上設計摺線，調整出可以變動關節的比例，所以一下就可以展現黑熊不同的姿態，頭部的摺線微調也可以像是黑熊低頭的樣子。這隻動物是以全立體紙雕設計，所以身體很多的角度都可以看到不同的摺線，構成了類似筒狀的身體，再把其他的特徵加進去。其中，背部的小弧線是加入一個皺摺設計，才能表達出黑熊屁股到後腿的厚實感。我設定是可以有兩個動作，一個是可以四隻腳著地，一個是坐姿，所以看到頸部有兩段設計，來配合兩種動作而調整。

步驟

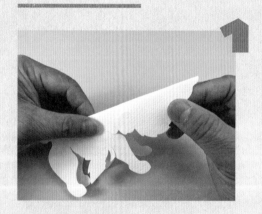

將身體中線對摺。

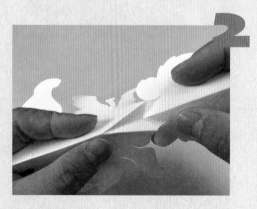

依照摺線，在身體背部做出對摺凹陷。

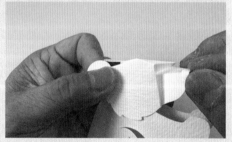

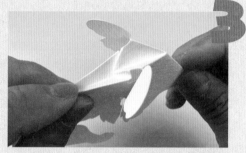

壓出頭部、臉部的凹凸線條，鼻子往上翻摺。

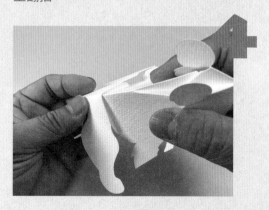

壓出身體連接後腿的線條凹凸層次。

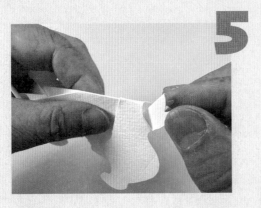

5

依據摺線，往內再往上，摺出上翹的尾巴。

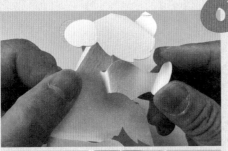

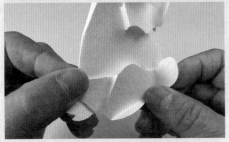

6

摺出四肢與側身的寬度，並摺出平整腳掌。

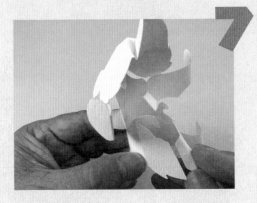

7

翻到身體腹部，依照摺線摺出腹部，將黏貼處彎摺。

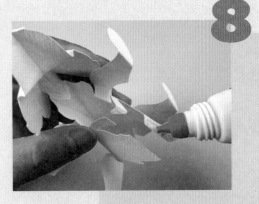

8

在左腹部舌片處塗膠、將右腹部放到舌片上重疊黏貼，即完成。

完成！

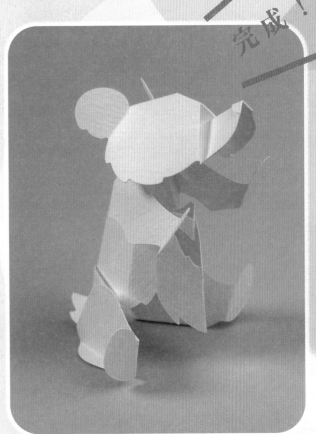

Tips

可用鐵筆輔助，更容易壓出頭部、臉部、嘴形（步驟 3）與身體腹部（步驟 4、7）的凹凸。

自備購物袋的環保模範生

台灣獼猴
Formosan Rock-monkey

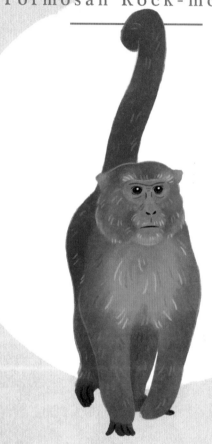

物　種	台灣獼猴
學　名	Macaca cyclopis
身　高	身長約 50 公分
體　重	5 ～ 12 公斤
活動範圍	廣泛分布於各海拔山區
飲食習慣	植物果實、嫩莖嫩葉為主，偶爾也吃昆蟲。
平均壽命	約 25 年

團體行動派，輸人不輸陣！

台灣獼猴的頭兒圓，臉色紅，身長大約 50 公分，體重 5～12 公斤，身上的毛髮厚又軟，夏天是灰色帶點亞麻棕，冬天會更替為暗灰色，牠們是台灣唯一原生的靈長類動物，比人類更早居住在淺山區，就像台灣最早期的原住民。

這些獼猴原住民喜歡白天活動，一天下來會有 5～6 個小時在樹上或林地裡吃個不停。牠們什麼都吃，果實、嫩葉和嫩莖，也會捕捉樹幹或地面的昆蟲，挖掘土壤中的蠕蟲和甲殼類動物，甚至也吃小型鳥類和鳥蛋。最特別的是，牠們居然和小倉鼠有點像，臉頰裡有個神奇的頰囊，像個隨身攜帶的環保袋，一旦找到食物後，會先把食物塞進去，帶到隱密或安全的地方後，才會再推出來慢慢咀嚼和享受。

台灣獼猴是群體動物，一個大家庭會有 25～30 隻，平常會互相理毛，互相照顧，遇到危險時會發出低吼嚇唬敵人，也會大力搖晃樹枝警告同伴，猴群中的母猴們會照顧彼此的小猴崽，就好像人類媽媽忙碌的時候，會把小朋友託付給信任的姊妹或是阿姨唷！

我們所能做的事

台灣獼猴曾經是野生保育類動物，但目前數量穩定，已經是一般野生動物了。所以人們必須學習如何和台灣獼猴保持美好的距離，不要太過親近，也不要傷害牠們，讓下一代的獼猴，對人類的餵食和食物產生戒心才行，更不能偷偷帶回家圈養喔！

「猴王其實只是里長伯」

「一個猴群裡，體型最大，最會打架的公猴就是『猴王』，可以威風凜凜的統治著整個猴群，擁有一群美麗的母猴。」關於獼猴，總會有這樣的介紹，但這完全是個誤會呀！台灣獼猴是母系社會，母猴才是真正的老大，由牠們來決定，哪一隻公猴能夠留在自己的猴群中繁衍後代，所以這隻公猴並不是透過打架勝出當選的，而是要能吸引母猴、照顧小猴子，抵抗其他猴群的入侵，才能獲得母猴的認同留下來，而且，一隻公猴最長只能在猴群裡待 4 年，看起來比較像是被選上的里長伯。

設計想法

為了展現出台灣獼猴的靈活，在設計過程極為痛苦。既要營造對看、打招呼的感覺，還要呈現出哺乳類都有的半坐、前傾動作，讓整隻獼猴動起來。紙模頭部採向上翻摺的雙層設計，就像後面會提到的貓頭鷹面部做法一樣，讓臉部線條比較有層次，也呈現出獼猴毛絨絨的立體感。腹部細節會做到一絲一絲的毛感，是因為觀察到台灣獼猴會東跑西跑，腹部的毛會接觸地面而濕成一塊一塊，用細微的地方捕捉出牠的神韻。

步驟

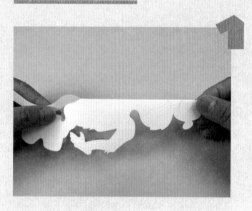

將身體中線對摺。

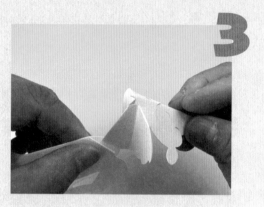

面對獼猴正面，將臉部往下翻摺。

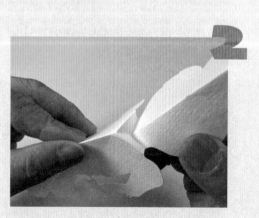

依照摺線，摺出脖子與臉部連接處的凹凸。

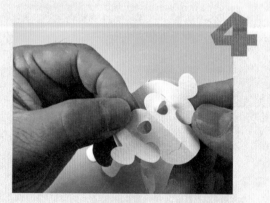

將臉部五官依照摺線往外拉開，摺出臉部中線，眼睛上翻。

5

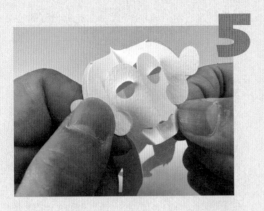

將嘴巴往內凹摺。

6

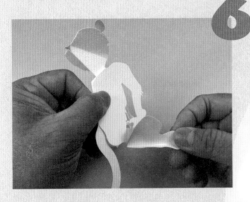

面對獼猴背面，依照摺線摺出兩邊後腿、腳蹄。

7

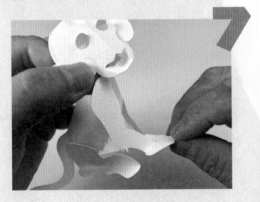

翻至獼猴正面，摺出平整手掌。

8

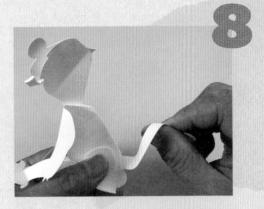

將尾巴做出彎曲塑形，即完成。也可用筆來協助彎曲。

完成！

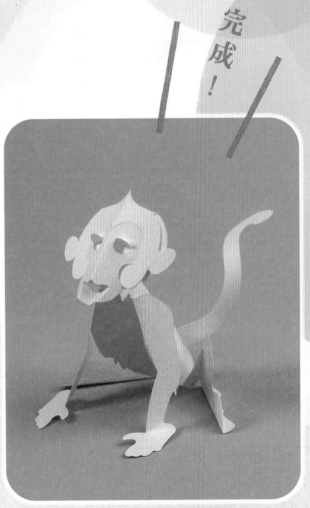

地下迷宮建築師

穿山甲
Formosan Pangolin

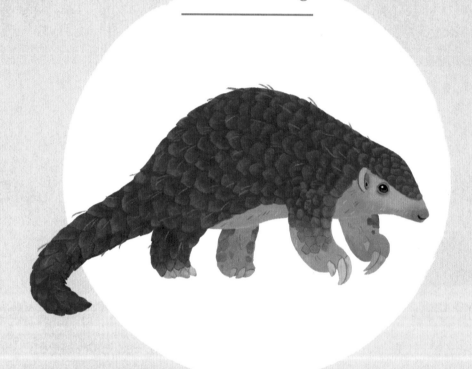

物　種	穿山甲
學　名	Manis pentadactyla pentadactyla
身　高	體長約 44～56 公分，尾長 30～40 公分。
體　重	3～6 公斤
活動範圍	中高海拔的淺山森林中
飲食習慣	螞蟻、白蟻
平均壽命	約 12～15 年

獨門防護技：躲進盔甲神奇寶貝球

「這裡有洞穴，那裡有地道」，台灣中高海拔的淺山森林中，住著一群盔甲力士，喜歡挖掘洞穴和地道——牠們是台灣穿山甲，身長約 44 ～ 56 公分，尾巴 30 ～ 40 公分，體型大約是一隻大貓的大小，除了鼻子、肚子和四肢內側外，全身布滿灰色的厚鱗甲，腳上有尖銳的趾爪，還有條靈活的長舌頭，足足有 20 公分長，上面沾滿具有黏性的唾液，專門用來深入蟻窩黏取螞蟻，為了蟻窩牠們還會善用尾巴，五肢並用攀爬上樹，看起來是個狠角色啊！

可是，真正認識牠們後，卻發現好像不是這樣啊！牠們似乎比較像傻大個兒，壯壯的，移動不快，視力不佳，遇到敵人不會主動攻擊，反而是趕快逃跑，最常把自己蜷縮成球，利用厚實堅硬的鱗片來當作防護罩，看起來像顆超大的松果。最威猛的時刻，大概就是肚子餓時，會用前爪扒開蟻窩，再伸出長舌頭 1 分鐘來回 80 次，在 10 分鐘內把數百隻螞蟻吃光光！而且穿山甲媽媽還是個超級慈母，總是讓穿山甲寶寶攀爬在尾巴，自己背著寶寶到處走，直到孩子出生滿 5 ～ 6 個月，鱗片硬了，才會放心讓牠們獨立生活。

也許是因為這樣神祕的特性，過去人們發現牠們時，立刻推想穿山甲有神奇的能力，導致牠們被當成上等中藥材、被獵人捉來賣給皮革廠，這讓一年只生一個寶寶的穿山甲，快速地面臨絕種危機。而這種獵捕的風氣是全球性的，全世界共有 8 種穿山甲，8 種都有瀕臨絕種的危機，幸好目前台灣保育有成，牠們的保育等級也降為珍貴稀有，成為國際上的穿山甲堡壘唷！

我們所能做的事

獵捕減少後，台灣穿山甲現在最大的威脅是野狗攻擊，雖然牠們可以蜷縮成球，但面對狗群的啃咬、撕扯和踩踏，穿山甲還是會受傷，所以請人們不要棄養寵物，減少流浪犬與野狗的數量，就是對野生動物多一層保障。

「穿山甲喝ㄋㄟㄋㄟ」

雖然穿山甲看起來好像科莫多龍那一類的巨蜥或是爬蟲類，別誤會了，牠可是全世界唯一有鱗片的哺乳類動物，小時候也是喝母奶長大唷，而且穿山甲媽媽和人類媽媽很像，前肢下方有一對乳房，所以保育團隊在照顧穿山甲寶寶時，也會使用奶瓶餵奶呢！

設計想法

這是一隻視覺效果很好,但做起來超簡單的動物。第一眼會先看到的背上鱗片,就是利用來回摺褶(蛇腹摺)的方式,再加上剪出鱗片形狀的加工,呈現鱗片一片貼著一片,像是蓋屋瓦一般,讓鱗片往後生長。如此也能讓整條身體到尾巴都是可以移動調整的,完成後也能左右搖擺穿山甲,呈現出穿山甲穿梭森林的動態感。穿山甲的前腳是勾爪的造型,但為了讓大家好剪好做,我將前爪精簡成一體。

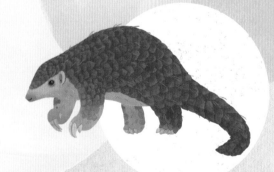

步驟

將身體中線對摺。

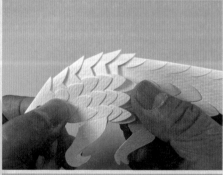

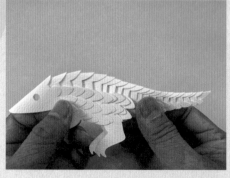

依照摺線從頭部開始,以來回摺褶的方式,重複同一個步驟摺至尾部。

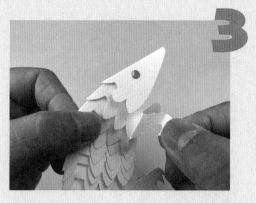

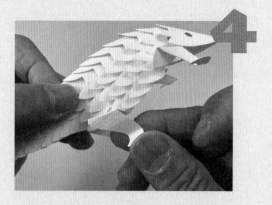

將四肢、腳掌往外翻摺，呈現出立體度。

可細微調整穿山甲身體弧度，即完成。

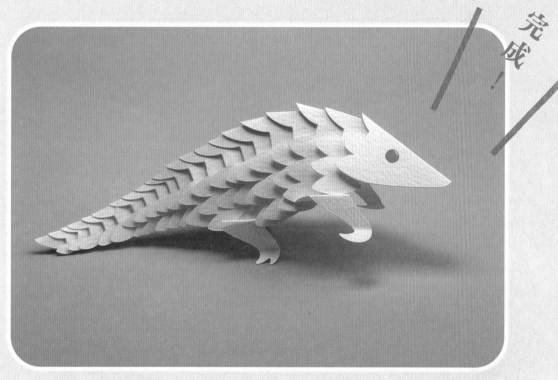

完成！

Tips

1. 可以依照穿山甲的來回摺褶結構，變化出龍、蛇，甚至某些魚，這種技巧非常適合用來做身上有鱗片的動物。

2. 其實這種來回摺褶的方式，若不加入剪造型的加工，就是昆蟲的腹部做法；加入一點剪法，又可以變成毛毛蟲的腹部（可參考 p.51 寬尾鳳蝶的摺法說明）。

挑食寶寶第一名

寬尾鳳蝶

Broad-tailed Swallowtail Butterfly

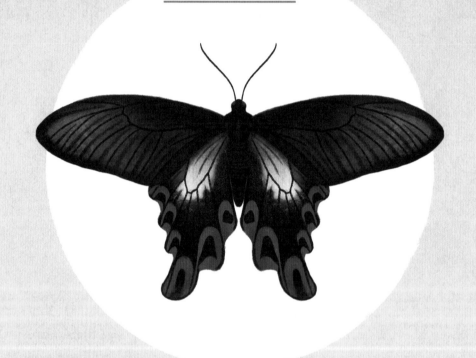

物　種	寬尾鳳蝶
學　名	Agehana maraho
身　高	翅膀張開約 9.5 ～ 10 公分
體　重	0.4 ～ 0.6 公克
活動範圍	中、北部海拔 1000 ～ 2000 千公尺之木林區。
飲食習慣	幼蟲只吃台灣檫樹葉片，成蝶主食為花蜜。
平均壽命	約 1 年

蝴蝶版的醜小鴨，
美麗計畫大公開！

寬尾鳳蝶是台灣珍貴稀有的蝴蝶，也是瀕臨絕種的一級保育類動物，漂亮的牠穿著一身黑褐色禮服，禮服上點綴著白色的大斑紋，還有一排特殊的紅色弦月，成熟的蝴蝶展開翅膀時約有 9.5 ～ 10 公分，屬於大型鳳蝶，而全球 500 多種鳳蝶中，只有寬尾鳳蝶有著由兩條翅脈貫穿的寬大尾突，非常特別。

嬌貴又神祕的寬尾鳳蝶，平時喜歡停留在離地 10 公尺的樹梢頂端，每年的 5 月至 7 月，才會現蹤在太平山國家森林遊樂區的溪邊喝水，這是人們最容易看到牠們的時機，不少蝴蝶愛好者會特地在這個時期前往太平山尋蝶。此外，牠們也曾在三峽、花蓮玉里、富源一帶，海拔 1000 ～ 2000 公尺間的霧林間出現。

台灣寬尾鳳蝶剛產下的卵是翠綠色，隨著發育，顏色會逐漸變黃、變深直到孵化。幼蟲小時候長得像鳥糞，最後階段才會變成漂亮翠綠色的毛毛蟲，就像是蝴蝶版的醜小鴨。台灣寬尾鳳蝶的寶寶很挑嘴，只吃台灣檫樹的葉片，可是檫樹正好不是一種常見的樹種，樹苗通常只生長在陽光充足裸露的地面，像是砍伐地、崩塌地或火燒地，但是當這些地方地質穩定，植物開始茂密生長後，檫樹就會被其他樹種取代而減少，所以這也可能是台灣寬尾鳳蝶數量少之又少的原因之一。

我們所能做的事

台灣寬尾鳳蝶生長真不容易，所以當你有機會見到牠們，請不要因為無法抗拒牠的美麗，而輕易的抓起來觀賞，甚至做成標本，得讓牠們有機會繁衍下一代才好啊！

「睡美人階段」

人類的世界裡，食物少，人口多，通常就會搶東西吃，而食草少又挑嘴的台灣寬尾鳳蝶，可能也擔心自己的族群會這樣，所以演化出一種有趣的機制。當幼蟲變成蛹之後，有些蛹會順利羽化，有些會像睡美人一樣，進入休眠階段，至於誰要當睡美人，沒有人知道。所以人們推論這是台灣寬尾鳳蝶為了降低生存風險，演化出來的「蛹休眠」，可以避免大家同一個時間一起羽化成蝶，搶食檫樹葉喔！

設計想法

我從圖鑑、拍攝的方式參考，描摹出蝴蝶的翅膀，觀察中會發現，身體跟翅膀是在垂直的空間裡面，利用皺褶疊合的方式，將翅膀「背到」腳上，運用這樣的方式就可以創造多層次的立體效果。再來是，蝴蝶的腳、觸角很細，如果依照原比例來設計，一般人是做不出來的，因此我將腳、觸角的部分稍微美化並加粗，把它的結構稍微「可愛化」調整後，讓大家更好上手。

步驟

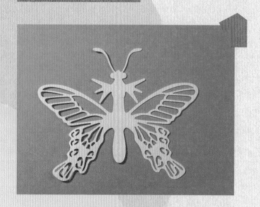

翅膀上的紋飾較細緻繁複，可用刀具先切割，順序可從裡面一點的小紋飾切割起，由小而大，切割至翅膀外圍（待步驟 2 完成後再做最外圍的切割）。

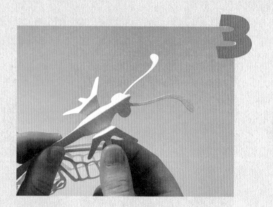

依照山谷線「由長而短、由內而外」的順序來摺。

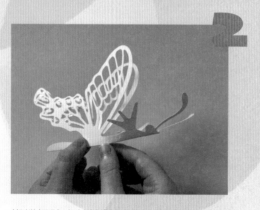

蝴蝶翅膀中軸線對折再剪外型。

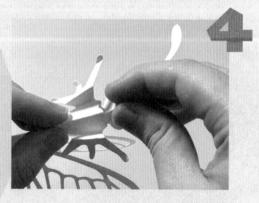

摺出頭部與身體接縫的層次，食指跟大拇指抓住頭部，會更好施力。

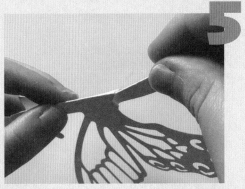

5

腹部前後兩端有圓弧切割處，先將後面的圓弧切割處往內凹折，讓尾巴更加立體。

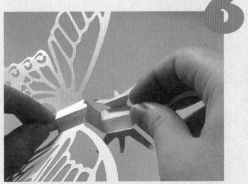

6

接著以「來回摺褶」方式，凹折前面的圓弧切割處，再摺好重疊（從側面看此處摺紙的過程，頸部、胸部、腹部三個區塊呈現 N 的形狀，折疊後，此時第一個圓弧切割處會蓋住後面的圓弧切割處）。

7

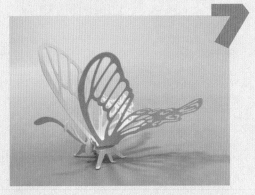

最後可以將翅膀稍微彎摺塑形，讓蝴蝶看起來正要起飛。

完成！

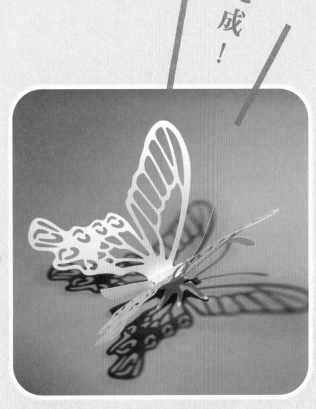

Tips

1　考慮到若為初學者或年齡偏小的讀者，在進行步驟 1 切割翅膀上的小紋飾時，建議可改用黏貼的方式，加工在翅膀上。

2　步驟 6 運用「來回摺褶」的手法塑型，此種手法也一樣能運用在穿山甲的身體上（請見第 46 頁）。運用「來回摺褶」的摺法，也能製作不同款式的蝴蝶／昆蟲的腹部。

3　可依照同個結構，調整比例，來創造不同風格、種類的蝴蝶。比如把翅膀變窄、身體拉長、眼睛變大……。無論是蜻蜓或是蜜蜂，都可以參考蝴蝶的結構，並將蜻蜓、蜜蜂的實際造型融入結構中，就能完成蜻蜓、蜜蜂的紙模。只需稍微變化就能創造不同昆蟲樣貌！

夜間巡邏小兵

蘭嶼角鴞
Lanyu Scops Owl

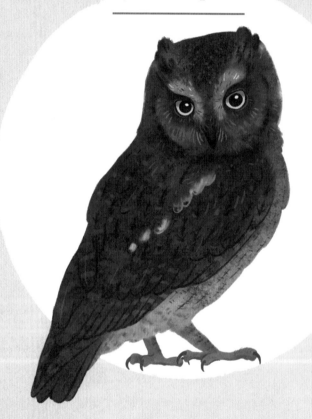

物　種	蘭嶼角鴞
學　名	Otus elegans botelensis
身　高	身長約 19 ～ 22 公分
體　重	90 ～ 145 公克
活動範圍	蘭嶼海岸樹林
飲食習慣	蟋蟀、螽斯和蜈蚣等大型昆蟲為主
平均壽命	約 12 年

身披科技緊身衣的偽裝專家

「嘟嘟嗚、嘟嘟嗚……」傍晚時分，蘭嶼島上的樹林裡，總會迴盪著這個特別的聲音，這是蘭嶼島上珍貴的鳥居民 —— 蘭嶼角鴞的鳴叫聲。

蘭嶼角鴞如其名，就住在蘭嶼島上的海岸樹林裡，是全世界唯一看得到牠們的地方，目前數量約有 800 ～ 1000 隻，屬於第二級保育的珍貴稀有鳥類。黑黃分明的大眼睛、配上 22 公分左右，只比巴掌大一些的嬌小身型，歪著頭盯著你看時，模樣又萌又可愛。但是別忘了，牠還是小型的貓頭鷹，夜貓家族裡的凶猛獵手，喜歡盤踞在視野良好的高處、以及樹林頂端，聽聲辨位尋找蟋蟀、螽斯和蜈蚣，還有肥肥的壁虎、蜥蜴當大餐。

白天牠們會瞇著眼在樹椿上打盹，或者窩在天然樹洞裡休息，鳥羽的顏色就像科技隱身衣，是暗褐色加上一點灰白、一點黃，幾乎可以完美偽裝成樹幹。頭上兩個可愛的尖角，貌似靈巧的小耳朵，但卻不是真的耳朵，叫做角羽。警戒時會豎起來，休息放鬆時大多會收起來，而蘭嶼角鴞真正的耳朵其實藏在臉頰的兩側，得把鳥羽撥開才能看到喔！

每年的一、二月一到，蘭嶼角鴞會開始尋找樹洞孕育寶寶，雄鳥會先在找好的樹洞附近頻繁地發出「嘟嘟嗚」的叫聲，被吸引的雌鳥如果喜歡牠，就會一邊發出「要」的叫聲，一邊靠近那個樹洞，最後才羞怯地完成終生大事。就好像男友買好了房子去求婚，就等女友答應啊！

我們所能做的事

如果你有機會到蘭嶼觀光，一睹蘭嶼角鴞的英姿，請不要用手電筒直接照射牠們，也不要請觀光業者抓來讓你把玩，更不要隨便破壞牠們珍貴的樹洞，因為蘭嶼島上沒有主動挖掘樹洞的動物，這些樹洞都是靠著昆蟲、真菌讓樹幹腐朽後，才會出現的天然樹洞，因此形成的速度非常慢，所以大家也要好好愛護蘭嶼的樹洞唷。

「嘟嘟嗚」

「嘟嘟嗚」是達悟族人給蘭嶼角鴞的小名。名字聽起來好可愛，但在達悟族人古老的傳說裡，一點都不可愛，而是代表著「地獄使者的惡魔鳥」。說來蘭嶼角鴞也有點倒楣，因為牠們常常棲息在達悟族人墓地附近的棋盤腳樹洞裡，所以過去達悟族人總覺得，墓地裡的亡靈會變成蘭嶼角鴞棲息在樹上，給族人帶來不吉利的消息。

設計想法

要把貓頭鷹的呆萌可愛的樣子呈現出來是有點辛苦的，要看貓頭鷹的真實模樣不太容易，因為他平常就會縮起來，就像一顆蛋，貓頭鷹眼睛很大、嘴巴很小、有勾起來的弧度，這邊都有去做比例上的還原。特別的是，為了增加臉跟身體的連接關係，臉部我是設計由上往下蓋，頭頂的絨毛再做一次翻摺，讓整體的頭部有更多的層次與精緻度、複雜度。腳部是呈 X 型的抓法，抓獵物、樹枝比較穩定，但因為設計上則需要有些取捨，用同一張紙一體成形，紙張面積不夠，同時也想呈現比較可愛的模樣，因此身形稍有調整。

貓頭鷹胸口的毛是蓬鬆的，所以這邊設計一顆心在胸口，既達成蓬鬆效果，也更加可愛，從背後看到鏤空的視覺，卻覺得整體是飽滿、從頭部、背部接到尾部的線條是通順的，這也能看到設計者的功力，運用視覺心理，將既定印象轉化成抽象化，也就是我常說的：「一個作品在有限的紙張上，要簡化摺法、步驟的設計其實是更難的。」

步驟

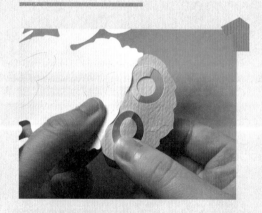

眼睛上翻，並扣入眉骨。

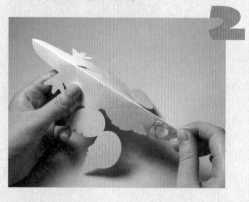

將身體中線對摺。

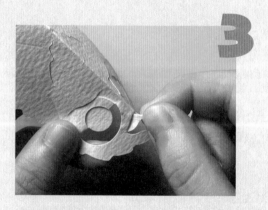

將嘴巴稍微往身體推，往上摺。

摺出後腦杓的凹陷，讓臉部往前翻下來。

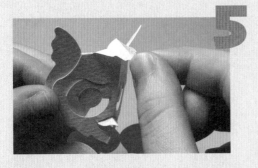

將頭頂上的瀏海往前翻摺。

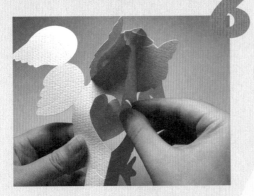

面對角鴞的背面展開紙模，將身體中間的愛心往前推。

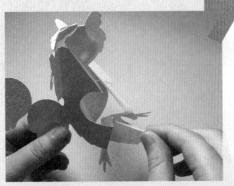

一樣是面對角鴞背面，依照摺線摺出尾巴、腿部。

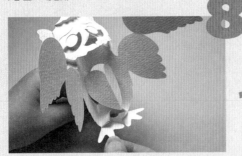

翻至正面，摺出腳掌。

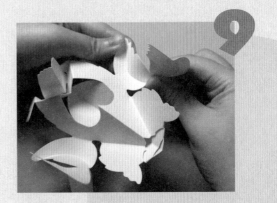

接著是製作翅膀。面對角鴞背面，將兩邊翅膀依照摺線，並順著彎曲弧面摺出弧度。

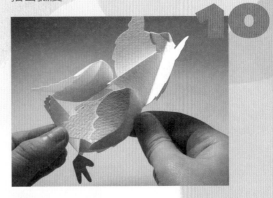

將兩邊的兩塊翅膀收合重疊，即完成。

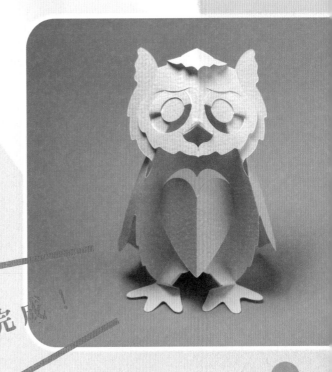

完成！

「台灣國鳥」

台灣藍鵲
Formosan Blue Magpie

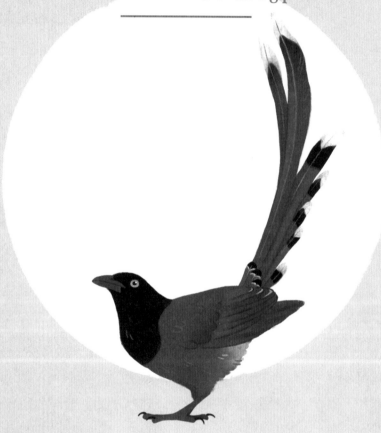

物 種	台灣藍鵲
學 名	Urocissa caerulea
身 高	身長約 65 公分，尾巴佔 2/3。
體 重	約 250 公克
活動範圍	低海拔到中海拔的山林間
飲食習慣	昆蟲、果實、種子和蜘蛛，也愛吃小型脊椎動物。
平均壽命	約 10 ～ 15 年

外型搶眼的大嗓門地盤守衛者

一頭烏黑亮麗的中長髮，嬌豔的紅嘴喙，搭配高雅的藍色長尾禮服，尾羽末端還有著黑白相間的特殊點綴，牠身長約 65 公分，尾巴占了身長的 2/3，是網路上呼聲最高，打敗帝雉、藍腹鷳等灣特有種鳥類，當選為國鳥的台灣藍鵲。

台灣藍鵲喜歡在低海拔到中海拔的山林間生活，牠們穿梭在翠綠樹林的身影，就像山中的美麗姑娘，所以人們又叫牠們「長尾山娘」。不過，漂亮的山娘一開口就破功啦！奇特的「嘎嘎嘎」和「嘎嘎～碎」叫聲，讓人聽過一次就忘不了，再加上牠們喜歡整個家族生活在一起，時常互相叫喚對方，所以山娘們其實有點聒噪。再者，山娘一旦肚子餓，可是一點都不像姑娘，除了愛吃昆蟲、果實、種子和蜘蛛，也很愛吃小型脊椎動物，像是青蛙、老鼠，還有蛇，都在牠的美味大餐清單中。

過去牠們曾經因為人類濫捕，數量少到被列為二級「珍貴稀有保育類動物」，但經過多年努力，數量大幅增加，目前已退回三級「其他應予保育類動物」，現在還能在農地、大型公園、校園等城市化的環境中生存，只不過牠們個性凶悍，討厭人家踏入自己的生活區域，尤其在 3 到 7 月的繁殖季節，還會主動擊退太過靠近的人，就算只是走過、路過也不行，新聞上還有很多路人被這些長尾山娘「巴頭」的趣味報導唷。

我們所能做的事

既然台灣藍鵲暫時脫離險境，又和人們的生活區域這麼相近，總是會有小磨擦，我們能做的，就是了解牠們的習性和地盤，知道牠們的攻擊行為只是嚇阻作用，不要刻意捕抓或虐待。如果發現藍鵲小寶寶從樹上掉落下來，也請不要撿回家養，立刻通報動保處！

「山娘洗澡」

人們洗澡會使用各種品牌的沐浴乳，台灣藍鵲的沐浴乳品牌，其中一種是螞蟻喔！其實許多鳥類都愛用螞蟻洗澡，牠們會故意讓螞蟻竄滿身體，去吃身上的寄生蟲，這時，螞蟻會分泌蟻酸，就能藉此補充鳥尾所需要的油脂，同時蟻酸也能讓自己身上的昆蟲變得更好吃唷！

設計想法

育雛期間攻擊性極高，家族觀念很強，
會成群結伴飛行，且十分聰明，我曾
看過朋友家附近的台灣藍鵲，牠們採
取分工合作的模式，一部分吸引家犬
的注意，一部分展開偷食狗糧的行動。
我邊想著這個可愛的故事畫面邊設計
台灣藍鵲每個部位的細節，十分有趣。

在尾巴的設計上，是利用皺摺的方式
讓尾巴可活動，也可調整高低。底下
的木頭座設計讓台灣藍鵲有地方站，
且因為增加高度讓很長的尾巴不拖地。
仔細一看，木頭旁邊還有葉子的小細
節，翅膀也是做雙層可以上翻下翻。

步驟

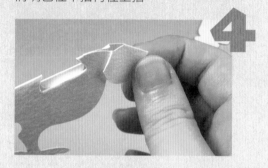

將嘴巴往下摺再往上摺。

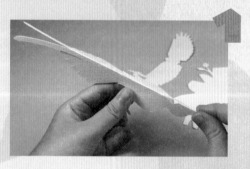

依照摺線摺出頭部線條。

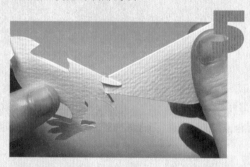

依據尾巴的切割線，將尾巴部位往上
摺。

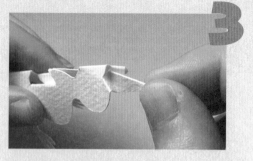

將腳掌往外摺張開、尾羽往上摺。

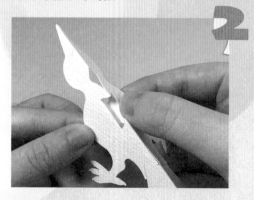

先將身體中線對摺。

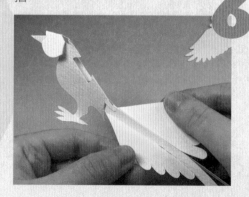

將背部切割處下壓凹進去做出凹槽。

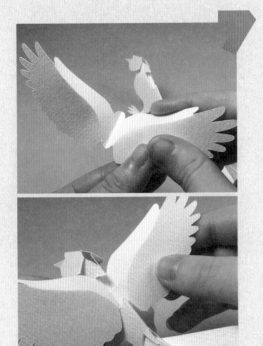

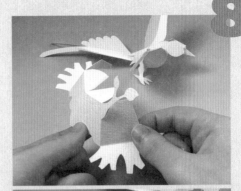

將翅膀零件依照摺線摺好，卡入身體背部的凹槽。

組裝底座（木座）零件，依照摺線指示摺好，於黏貼處（舌片）塗膠並壓緊黏貼。

可將台灣藍鵲腳底塗膠，黏貼於底座上即完成。須留意雙腳可以稍微超過底座邊緣，整體視覺較平衡自然。

完成

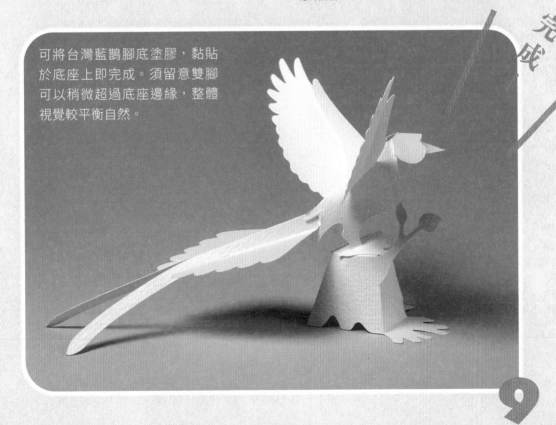

9

神話之鳥

黑嘴端鳳頭燕鷗
Chinese Crested Tern

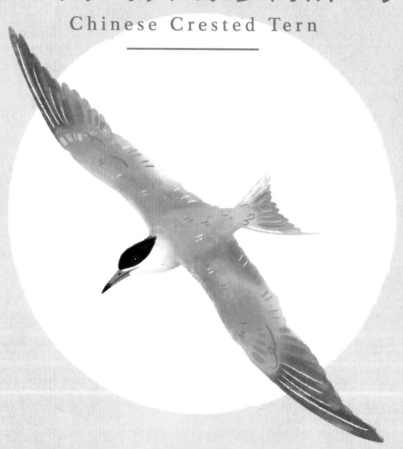

物　種	黑嘴端鳳頭燕鷗
學　名	Thalasseus bernsteini
身　高	身長約 38～43 公分
體　重	240～320 公克
活動範圍	沿海地區，僅在南韓、浙江、馬祖與澎湖有確定的繁殖紀錄。
飲食習慣	以小型表層魚類為主食
平均壽命	約 20 年

請勿驚動待產焦慮的燕鷗媽媽！

黑嘴端鳳頭燕鷗是一種曾經在人類眼前消失了半個多世紀，一度被認為已經滅絕，卻又再度出現在台灣馬祖的「神話之鳥」，牠們和鳳頭燕鷗長得非常像，也都屬於夏天才會出現的夏候鳥，但是黑嘴端鳳頭燕鷗的體型比較小，身長只有 43 公分左右，全身的鳥羽為白色帶點淺灰，最明顯的特徵就是黃色嘴喙的前端，帶有三分之一的黑色，最尖端還有一點白。

過去，鳥類學者掌握到的黑嘴端鳳頭燕鷗資料非常少，因為牠們總是混雜在鳳頭燕鷗的群體中生活，所以每年 5 月底至 8 月底之間，牠們會和鳳頭燕鷗一起尋找沒有人打擾的小島築巢生寶寶，並以這些小島周圍海域的小型魚類為主食，所以如果想追蹤牠們，還得先從大量的鳳頭燕鷗鳥群中，仔細地找一找。

不過，即使找到了牠們的身影，學者們仍然非常憂心，因為牠們的繁殖能力並不突出，一個繁殖季節，一對親鳥只會產下一顆蛋，而且在這顆寶貝蛋孵化出來之前，只要有一點人為干擾，像是人類捕撈的漁船靠近，或者遇上惡劣的氣候變化，都有可能導致孵化失敗，或者是發生親鳥棄巢離去的情況，所以目前黑嘴端鳳頭燕鷗全世界僅剩 100 隻左右，在台灣被列為「瀕臨絕種」的一級保育類野生動物，在國際間也被列為面臨高度絕滅風險的鳥類，很需要人類的保護。

我們所能做的事

黑嘴端鳳頭燕鷗因為生活棲地特別，與大多數人的交集較少，但可別以為這一切就和我們無關，我們能做的事還是很多，例如減少海洋垃圾、協助淨灘、去海邊戲水請將垃圾帶走。因為，一張很有名的黑嘴端鳳頭燕鷗照，正是拍到了燕鷗媽媽似乎要叼著海魚給寶寶吃，實際上卻是誤將一把寶特瓶蓋當作食物，串在嘴巴上，讓人看了實在非常震撼與難過。

「集體棄巢事件」

自從 2000 年開始，人們發現牠們願意來台灣馬祖的無人小島上築巢繁殖後，每年幾乎都有成功孵化寶寶的好消息，可是突然在 2020 年和 2021 年時，小島的觀測紀錄站卻記錄到，鳳頭燕鷗和黑嘴端鳳頭燕鷗產下蛋後，一夜之間集體棄巢離開整個小島，留下滿地的燕鷗蛋，令人非常納悶。為什麼牠們會生下蛋寶寶後，突然決定一起離開呢？至今仍然沒有明確的答案，只知道當天晚上，海上燈火通明，似乎有一群捕撈魚漁船非常靠近……

設計想法

翅膀採來回摺褶的方式設計，鑲到鳥的背部（已先在背部做一個內凹），利用翅膀的寬度來製造鳥本身身體的寬度。幾個細節關鍵：只要在紙模頭部的平面上割出、摺出三個摺就可以讓頭髮豎起來，營造出龐克頭的樣子；上層翅膀收合後與下層翅膀幾乎等長；腳部設計保留了蹼足的可愛感，而細節處的切割，更能重現黑嘴端鳳頭燕鷗走路的樣子。

步驟

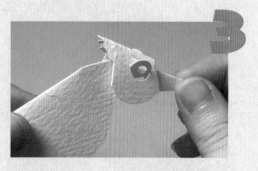

將眼睛切割處向上翻摺。

在身體背部依照線條指示摺出凹槽。

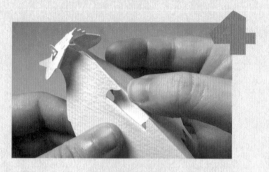

將身體中線對摺。

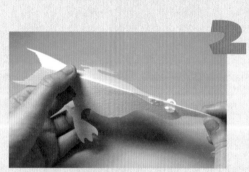

腳掌往外翻摺、尾巴向上翻摺。

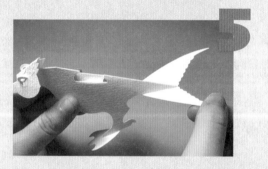

將鳥嘴下摺再往上翻摺。將頭部的線條往下摺。

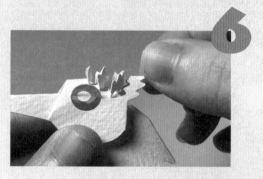

頭部依照摺線往上再往外翻摺，呈現出雞冠的型態。

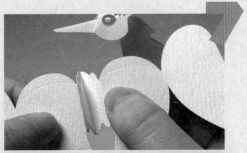

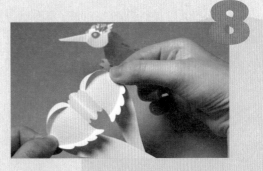

兩邊最外面的大翅膀往內凹摺，與小翅膀重疊。

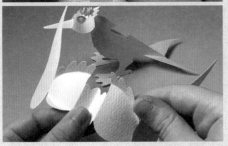

拿出翅膀零件，先將中間摺出凹陷，兩邊延伸的翅膀依據摺線指示翻摺。

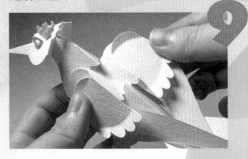

中間突出面呈 V 型朝下，裝入身體背部凹槽扣好，即完成。

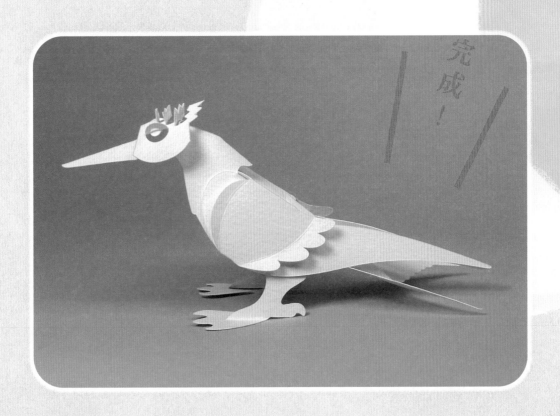

完成！

反差萌最佳代表

大冠鷲
Crested Serpent Eagle

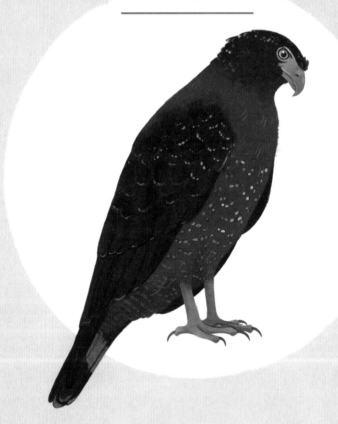

物　種	大冠鷲
學　名	Spilornis cheela hoya
身　高	體長約 65 ～ 74 公分
體　重	約 420-1800 公克
活動範圍	中低海拔的森林
飲食習慣	以蛇為主食，也吃蜥蜴、蟾蜍等昆蟲。
平均壽命	最長可達 70 年

「蛇鷹」出沒，青蛇小心！

眼睛炯炯有神的大冠鷲，眼眶鮮黃、頭頂有著黑白相間的冠羽，停棲時會特別豎起來，好像戴著帥氣的大皇冠，但也有人說牠這樣呆呆萌萌的，像是燙了捲髮的老鷹奶奶。

牠們廣泛分布在亞洲南部到中南半島，每個地區的體型和顏色都略有不同，而住在台灣的大冠鷲，屬於珍貴稀有的保育類動物，鳥羽顏色較深，腹部羽毛有白色的細小圓斑，身長約 65 ～ 74 公分，棲息在中低海拔的森林裡，偶爾也能在平原區見到牠們的身影。大冠鷲喜歡天氣溫暖時，長時間在空中盤旋，盤旋中的雙翼會上揚，呈現淺淺的 V，再加上羽毛末段有一圈白色斑紋，遠遠看來就像掛在天空的一抹微笑，是人類很容易見到的猛禽之一。

不過，對蛇類來說，天空中的這抹微笑反而有點恐怖。大冠鷲有個令蛇聞風喪膽的名號叫做「蛇鷹」，因為牠們最常吃的食物就是蛇，尤其又以青蛇為主。當然，如果沒有蛇，蜥蜴、蟾蜍、螃蟹，甚至昆蟲、蚯蚓，也都在牠的食物清單中。大冠鷲覓食的時候，通常會選擇站在森林邊緣的至高點，觀察獵物是否經過，再埋伏出擊，所以當你發現牠靜靜地站在高處，癡癡地望著，表示牠正在「佛系」狩獵中，請勿打擾啊！

我們所能做的事

大冠鷲的適應力驚人，舉凡人類開發後的破碎森林，包括果園、茶園、人煙稀少的道路到廢棄房舍都難不倒牠們，卻也容易誤觸人類設置的陷阱，像是捕獸夾、毒誘餌；或是都市化帶來的危機，像是撞上玻璃窗、行駛過快的車輛，所以人們能夠做的事，就是加強設置對野生動物友善的設施，減少不必要的傷害啊！

「猛禽也會被小鳥追打」

大冠鷲不怕人，屬於中大型的猛禽類動物，更是不少小動物的剋星，可是在鳥類的世界中，可不是體型大和樣子威猛就無敵囉！即使是大冠鷲這樣的狠角色，也無法招架凶巴巴的小型鳥類群起攻擊。許多賞鳥愛好者都曾經拍攝到，大冠鷲傻呼呼地在空中盤旋時，不小心經過大卷尾家族的地盤，寡不敵眾的牠，立刻被大卷尾夫婦瘋狂追打的畫面，看起來真的很痛啊！

設計想法

在設計大冠鷲的過程其實也很痛苦（笑），因為翅膀的曲線不能隨便做，而是要模擬出接近老鷹真實翅膀的層次感。所以在設計之前，我先研究了老鷹整體比例與翅膀結構：大冠鷲身體很小，翅膀很大，翅膀的組成先是一整排骨骼，到尾端才伸出比較長的飛行羽，因此我設計了雙層的翅膀，並在翅膀上加了一道摺線，讓翅膀呈現出空氣流動的感覺。雖然要盡可能模擬出老鷹真實的翅膀，有些地方還是得簡化，像是老鷹的尾巴有 12 根，這裡若不簡化，大家⋯⋯可能會摺到瘋掉。

步驟

先拿出身體零件，將身體中線對摺。

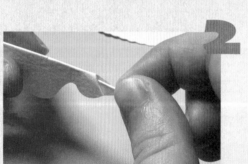

將鳥嘴下摺再往上翻摺。

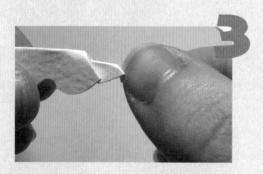

依照摺線摺出嘴巴前端下勾的嘴型。

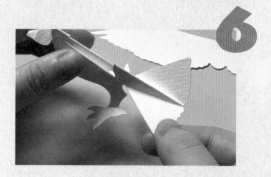

將頭部與頸部連接處往下摺，使頭部下收。

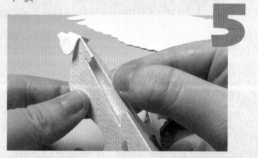

摺出身體背部的凹槽。

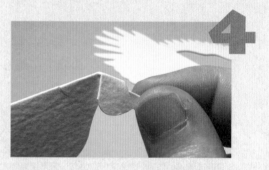

把尾巴兩側依照摺線往上摺，呈平整狀態。

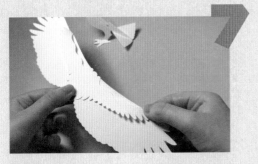

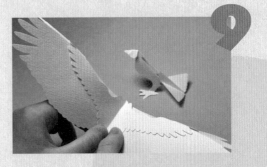

接著拿出翅膀零件，依照摺線對摺，可以看見兩塊翅膀（雙翅膀）重疊在一起。

將有小翅膀的那面視為正面，並照翅膀中線對摺。

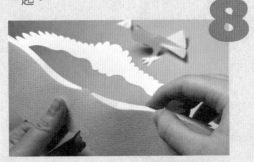

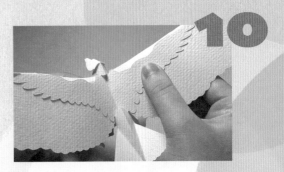

在比較大塊的翅膀上依照摺線摺出弧度，再將雙翅膀重疊，可以看見弧度的那面翅膀高度低於小翅膀。

將雙翅膀卡入身體背部的凹槽，即完成。完成後也可以在翅膀做一些彎度的塑形，會更加生動。

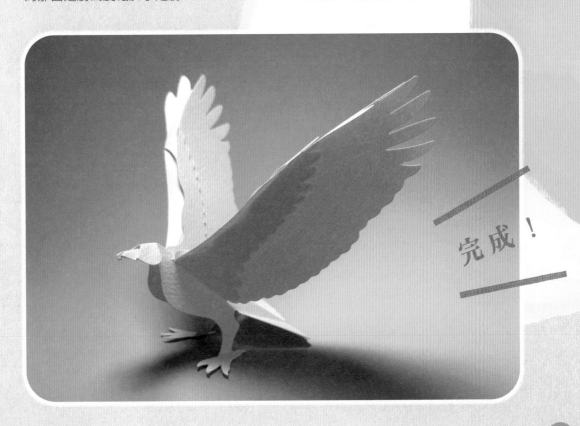

完成！

山中迷霧之王

帝雉

Mikado Pheasant

物　種	帝雉
學　名	Syrmaticus mikado
身　高	身長大約 97 公分
體　重	約 1.1 公斤
活動範圍	海拔 1800 ～ 3800 公尺間的山林
飲食習慣	新芽、嫩葉或漿果，繁殖期冬天則會吃螞蟻、蚯蚓或甲蟲補充營養。
平均壽命	約 11 ～ 15 年

貴氣感十足的山林獨行俠

帝雉是台灣特別稀有的高山鳥，棲息在海拔 1800 ～ 3800 公尺間，坡度陡峭的針闊葉混合林或針葉林中，這些地方時常雲霧繚繞，所以人們看見帝雉時，通常也會伴隨著雲霧，使牠們另有一個「山中迷霧之王」的響亮名號，如果你想在平地看見帝雉，只能拿起錢包裡的千元鈔票，翻開背面瞧一瞧，過過乾癮囉。

帝雉真正的名字叫做黑長尾雉，因為過去曾經被當作禮物獻給日本天皇，所以被人們取了「帝雉」的俗稱。牠們身長大約 97 公分，體重 1.1 公斤左右，擁有一身金屬光澤的藍羽毛，戴著華麗的紅色面具，搭配藍白相間的長尾羽，其中又有兩根特別長，好像盛裝出席皇家舞會的貴族。不過，這一切都是在形容雄鳥，母鳥其實長得非常低調，不僅體型、體重略小，全身還以大地色系為主要顏色，這是因為母鳥必須具備良好的保護色，才能隱身在環境中照顧雛鳥。

黑長尾雉也是山林中的獨行俠，喜歡在清晨 5 點、傍晚 6 點左右，前往空曠處尋覓東西吃，牠們吃東西的習慣很像雞，總是邊走邊用彎曲的嘴喙，低頭啄食地面上的新芽、嫩葉或漿果，繁殖期間或是遇上嚴寒的冬天，還會補充螞蟻、蚯蚓或甲蟲，為自己補充營養。

過去林業砍伐盛行，棲地不斷被破壞，導致牠們的群體數量曾經岌岌可危，名列國家保育類動物中的瀕危動物，但是經過保育計畫 30 年的努力，加上棲地的維護，玉山國家公園管理處推估，牠們的數量已經增加到 1 萬多隻以上嘍！

我們所能做的事

黑長尾雉生性害羞又機警，非常容易受驚嚇，雖然目前保育有成，但仍非常珍貴，因此想要去山中拜訪牠們的人，請一定要遵守遠遠欣賞、不打擾的拜訪原則。

「黑長尾雉會不會飛」

黑長尾雉的飛行能力，比較接近生活中常見的雞，可以展翅，但是飛不太起來，所以人們多半可以看到牠們在地上行走，只是牠們又比雞多了一點厲害的跳躍能力喔，必要時可以輕鬆躍上兩公尺高的枝頭去找果實吃，或者晚上休息時間也能躍上枝頭，安心休息。

設計想法

參考紙鈔、圖鑑等各種資料，第一眼看到帝雉，對牠的羽毛最印象深刻，有如盛開的芒草。帝雉走路時是很神氣的，所以在設計的時候，需要把這種趾高氣揚、悠閒的氣質表現出來，這一點的掌握是有難度的，因此在這一個部分取材了很多資料。我希望讓身體呈對稱之外，腳步的動作設計成不對稱，就像帝雉正在行走的樣子，尤其後腳抬一半，更展現出帝雉當下被捕捉到的神韻。在設計帝雉時，我規劃了許多雙摺，讓頭部是可動式，營造出帝雉的神韻；眼睛做得特別大，展現出牠原本臉上有息肉的特色；翅膀做雙層往內摺，使翅膀在收合的時候能有層次感，更好固定也比較有厚實的感覺。

步驟

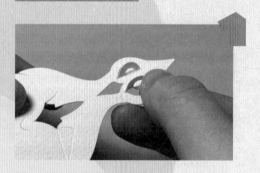

將眼睛切割處向上翻摺。

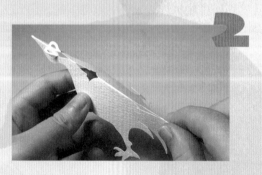

將身體中線對摺。

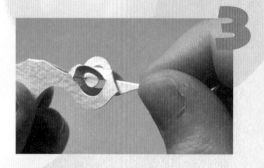

將鳥嘴下摺再往上翻摺。

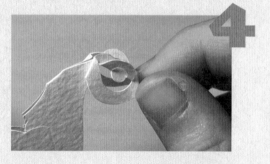

將頭部的線條往下摺，使頭部與頸部呈 90 度。

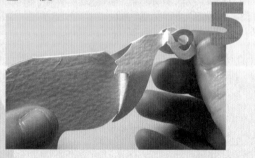

頸部連接身體處，依照線條指示往外摺，使脖子更加立體。

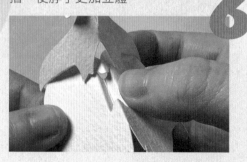

在身體背部依照線條指示摺出凹槽。

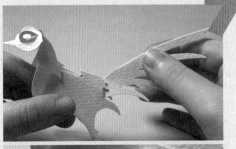

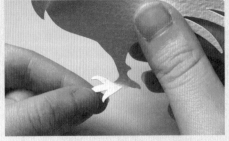

尾羽往上翻摺呈現上翹的尾巴、腳掌往外摺平，調整爪子細部弧度。

8

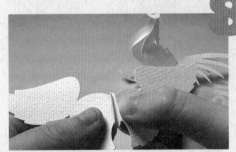

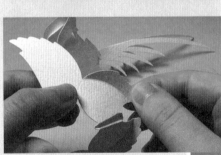

拿出翅膀零件，先將中間摺出凹陷，兩邊延伸的翅膀依據摺線指示翻摺。

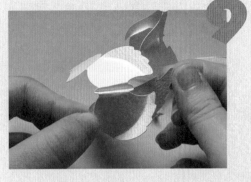

兩邊最外面的大翅膀往內凹摺，與小翅膀重疊。

10

將中間凹陷處方向呈 V 型朝下，放入身體凹槽扣好。

11

完 成！

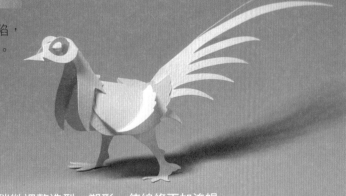

稍微調整造型、塑形，使線條更加流暢。

溫柔長壽的海洋巨人

鯨 鯊
Whale Shark

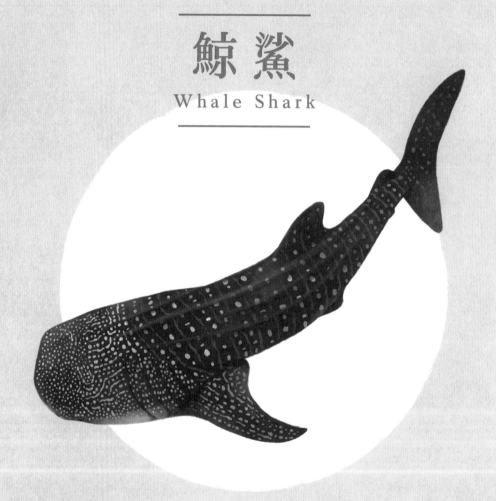

物　種	鯨鯊
學　名	Rhincodon typus
身　高	身長最長可達 20 公尺
體　重	可達 42 噸
活動範圍	各大洋熱帶到亞熱帶海域間的沿岸、近海或外洋水域
飲食習慣	浮游生物、磷蝦
平均壽命	約 70 ～ 100 年

世界上最大的魚類，愛吃海裡最小的浮游生物

鯨鯊是鯊魚的一種，不屬於哺乳類的鯨魚，可別搞錯囉。牠們只是因為有著鯨魚般的體型，最長可以長到 20 公尺，體重可以重達 42 噸，所以才會被叫做鯨鯊，也是目前世界上最大的魚類，喜歡在各大洋熱帶到亞熱帶海域間的沿岸、近海或外洋水域中優游，可說是到處都有牠們的蹤跡。

鯨鯊有許多特別的構造，像是厚厚的皮膚有 15 公分，小小的眼睛裡，佈滿看似細小的牙齒，被生物學家稱為「眼齒」，經學者研究發現，這些細小眼齒就像眼睛的護甲，為沒有眼皮的眼睛提供保護。另外牠們還有一個大嘴巴，這絕不是說牠容易把事情說溜嘴，而是牠的嘴巴真的超級大，扁扁的，幾乎和身體同寬，打開後寬達 150 公分，卻吃著海裡最小的浮游生物、磷蝦。嘴裡約有 3000 顆小牙齒，但不是用來咀嚼食物，而是將海裡的食物吸入口中，再透過兩旁的腮裂把海水排出去，來困住食物。

也許是因為性情溫和，情緒穩定，這位海洋裡的溫柔大巨人很長壽，平均年齡大約是 70～100 歲，不過牠們生長的過程很慢、很慢，大約到 20～30 歲的時候才算生長成熟，可以孕育小寶寶。牠們的寶寶是卵胎生，一次甚至可以懷上 300 個。

鯨鯊其實就是台灣漁民常說的豆腐鯊，過去時常被捕撈來吃，人們覺得肉質細嫩雪白像豆腐，才會這麼稱呼。但是現在不同嘍！牠們已經被國際保育組織列為瀕臨絕種的野生動物，請大家不要再捕獵啦！

我們所能做的事

厚皮膚、大體型，鯨鯊在海裡幾乎沒有天敵，除了貪吃又貪心的人類，所以我們能做的事，就是了解鯨鯊的生活習性，拒吃鯨鯊相關食品，讓漁業活動放棄鯨鯊的捕撈，也許能有點幫助！

「鯨鯊其實也吃海藻」

「鯨鯊愛吃浮游生物和小魚蝦，是澈底的濾食性動物。」這句話已經被大家記得牢牢的，可是最近的研究卻推翻了這件事，有學者們好奇陸地上的大型動物都是草食性，例如大象，但為什麼海裡就不是呢？於是他們取出鯨鯊的食物樣本來和鯨鯊的身體組織，一比對成分，這才發現，鯨鯊其實也很常吸入漂浮在海面上的海藻，像是馬尾藻，而且數量還不少。所以嚴格來說，鯨鯊吃魚也吃植物，是世界最大的雜食性動物才對唷。

設計想法

鯨鯊身體比較扁身一點，背鰭先下褶再往上褶，最後需要用黏貼的方式收合。將黏貼點（接合處）安排在腹部，是收尾也是一種藏拙；側面的眼睛也有小巧思，透過半圓切割往上翻，就會有實體跟鏤空、陰和陽的落差與美感；鰓處的設計做了一些連續切割，增加視覺上的層次感。

步驟

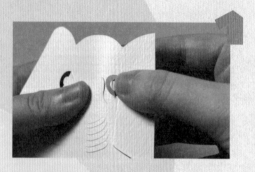

將眼睛翻摺，扣到眼皮底下。

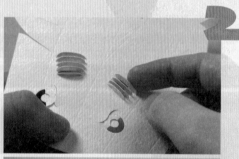

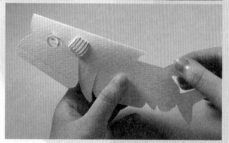

將兩邊的鰓翻摺後，依照中線對摺。

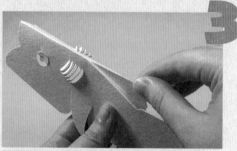

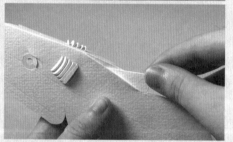

將大背鰭往身體方向內摺，再依照谷線摺成突出的背鰭。

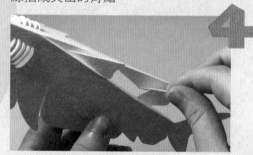

尾巴上端一樣內摺再往上摺，製造出層次的凹凸。

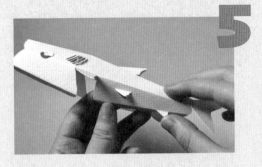

在腹部地方依照線條摺成圓筒狀。

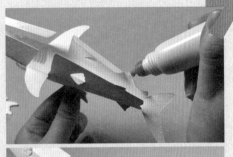

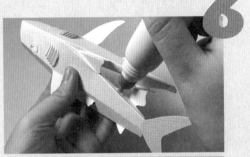

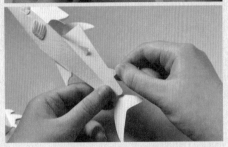

翻到底部,在腹部「舌片」黏貼處塗膠,對齊壓緊。

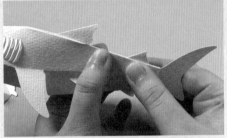

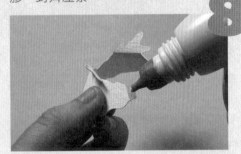

背部尾鰭的地方需要塗膠,再壓緊黏貼起來,使背鰭固定。

接著組裝底座。在黏貼處塗膠,對齊壓緊。

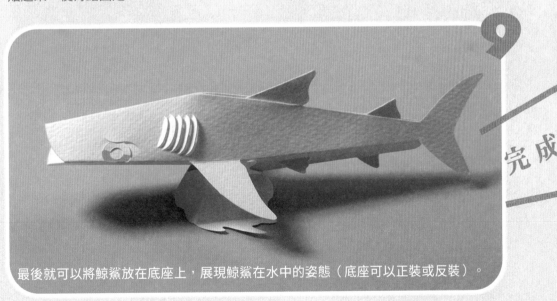

完成!

最後就可以將鯨鯊放在底座上,展現鯨鯊在水中的姿態(底座可以正裝或反裝)。

台灣國寶魚

櫻 花 鉤 吻 鮭

Taiwan Landlocked Masu Salmon

物　種	櫻花鉤吻鮭
學　名	Oncorhynchus masou formosanus
身　高	身長約 30 ～ 40 公分
體　重	300 ～ 500 公克
活動範圍	雪霸國家公園的高山溪流、武陵地區的七家灣溪和高山溪，主要棲息在水溫低於 17℃的河段。
飲食習慣	少量藻類與水棲昆蟲。
平均壽命	約 4 年

生態小檔案 ## 千元大鈔上的貴客來頭可不小！

櫻花鉤吻鮭是台灣非常稀有的特有種，從冰河時期就來到台灣了，後來因為地殼變動，不小心被留在陸地溪流，回不去大海，而演化成淡水的鮭魚，堪稱「冰河活標本」，也是台灣的國寶魚。

牠們身型像個扁扁的紡錘，兩側的中央約有九個橢圓形的黑色雲紋狀斑點，側線上方佈滿 10 ～ 30 個小黑點，最大的特色就是魚嘴巴，牠們的口裂大到眼睛下方，尤其是雄魚，看起來特別凶巴巴，但在魚的世界裡，牠們還真的不好惹，生性凶猛，會吃水生昆蟲和小魚，還能躍出水面，吃掉低空飛行的陸生昆蟲。

全台只有少數的地方可以看到牠們，一是兩千元大鈔上的漂亮印刷，二是住在雪霸國家公園的高山溪流中，像是武陵地區的七家灣溪和高山溪，當然後者才是真正的棲息地！那裡水質優良，冷冽清澈，水溫維持在 18℃ 以下，不僅食物充足品質好，也是牠們感到最舒適的環境呢！

每年 10 月～ 11 月的繁殖季，牠們會為了吸引對方變換體色，像是穿上漂亮的衣裳！雄魚會從低調的深綠色魚身，變成顯眼的淡紅色，雌魚則是轉為淡黃色系。過去繁殖成功的數量雖然非常少，一度僅有 200 條，但是經過保育團隊 30 年的努力，現在終於破萬啦！

我們所能做的事

保育成功還要人們一起維持才行唷！像是很接近櫻花鉤吻鮭生存溪流的武陵農場，早就開始收回水源旁的耕種土地，減少農藥使用，打造自然的河岸森林，才讓這裡成為水質優良，適合牠們生長的環境。而我們個人能做的事，除了支持保育行動外，就是去到這些地區遊玩時，請別做破壞溪流，或製造汙染的事情，因為丟了一片小吐司，都可能讓嬌貴的鮭魚們無法呼吸而窒息喔！

關於你不知道的 ## 「鮭魚卵」

大部分的魚卵會黏在水草上，但櫻花鉤吻鮭的卵卻一點都不黏，所以無法附著在石頭上，當魚媽媽找到適合的產卵地後，必須將卵埋在石礫間，接著再用尾巴和身體的後半部連續上下拍動，把細砂與青苔揚起，讓水流帶走，避免影響魚卵的表面呼吸，這種行為叫做「搧砂」，其實超級耗體力，不少魚媽媽就是在產卵後搧砂過勞，去世了呀！

設計想法

為了呈現出下巴跟嘴巴相連的設計，我研究了魚頭骨構造，韌帶相連的位置，設計出卡榫的位子，運用來回摺褶的方式，讓嘴巴呈可動式的效果。接著你會發現魚的背部並不是一條直線走到底，因為我在這之間尋找了一個轉折點，讓背後製造出一個往下的弧線，在魚頭的地方設計一個錐形，讓它呈現出漏斗的樣子，魚的背鰭及脂鰭則是運用「卡扣」的小零件，維持讓大家好製作的小巧思。

步驟

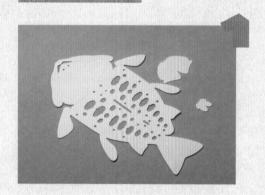

櫻花鉤吻鮭身上的斑紋可先切割好。

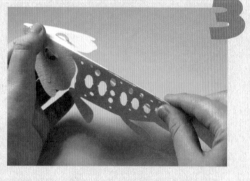

身體中線對摺。

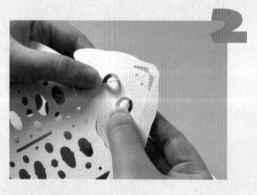

先將眼睛翻摺。

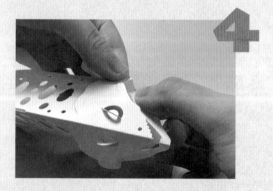

以「來回摺褶」方式摺出下巴，下巴就有可動式的效果。

Tips

1. 若覺得櫻花鉤吻鮭身上的斑紋太難切割，也可改用繪畫的方式，省略細節切割的步驟，直接在紙模上彩繪圖案。

2. 體態相近的魚類，都可以用櫻花鉤吻鮭的結構去做變化，以及調整魚頭的錐體角度大小。

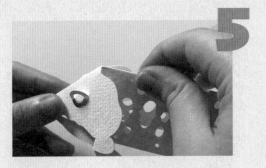

5

摺出頭與背之間的角度,並使下巴與身體扣在一起。

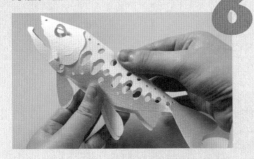

6

稍微彎曲身體部位,使斑紋有細微摺痕,讓身體有澎度。

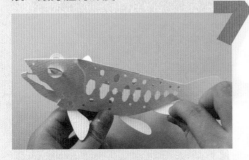

7

摺出胸鰭、腹鰭、臀鰭。

8

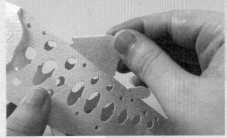

摺好背鰭、脂鰭的卡扣小零件,放入背部上方對扣。

9

將兩邊臀鰭塗膠後黏貼,使魚身可站立即完成。

完成

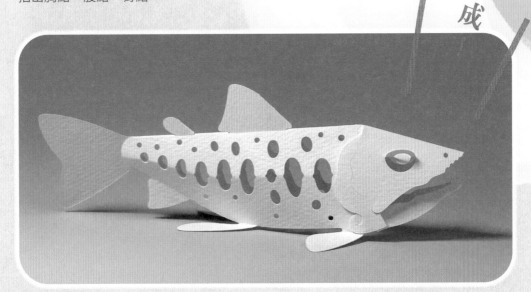

海底界美姿美儀代表

綠蠵龜
Green Turtle

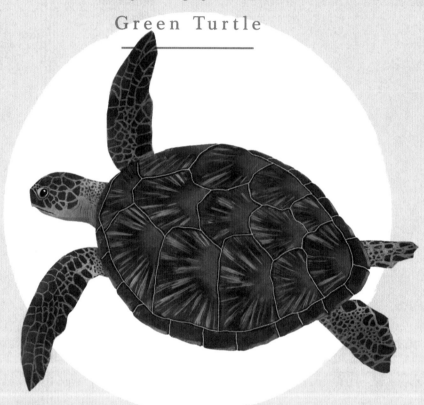

物　種	綠蠵龜
學　名	Chelonia mydas
身　高	身長約 125 公分
體　重	約超過 100 公斤
活動範圍	各大洋的溫帶、熱帶淺海水域
飲食習慣	幼龜為雜食性，會吃肉也會吃海藻，長大後轉以海草、海藻為主食。
平均壽命	約 70 年

生態小檔案　明明揹著褐色龜殼，為什麼被說「綠」呢？

綠蠵龜一直都是台灣海域裡的超級大明星，大大的背甲長得像心臟，最大可以長到 125 公分，是個國小低年級孩子的身長。牠們和陸龜最大的不同，是頭手不能縮進背殼裡面，四肢也呈現扁平的魚鰭狀，但是可以用來幫助牠們游泳，平均時速是 40 公里，游泳時看起來就像在海裡展翅飛翔，非常優雅。

綠蠵龜小時候是雜食性，會吃肉也會吃海藻，但隨著時間慢慢長大，牠們主要的食物轉變為海洋植物，一天要吃下大量的海草和海藻，經過長期累積，體內脂肪充滿了綠色素，所以才被稱為綠蠵龜。

綠蠵龜分布在世界各大洋的溫帶、熱帶淺海水域，成熟的母龜大約 2 到 3 年會產卵一次，產卵時母龜會奮力地爬上沙灘，來到沙灘旁的草地邊緣，用前肢撥出一個大凹地，再用後肢向下挖掘 60 ～ 80 公分的沙坑產卵，一隻母龜平均會產下 1 ～ 9 窩卵，而 1 窩通常又有 100 ～ 150 顆卵，整個過程要花上 1、2 個小時。這麼長的時間，大家是不是開始擔心綠蠵龜離開水面太久而無法呼吸？別擔心，綠蠵龜原本就是用肺呼吸，平時在水裡優游，也會需要浮出水面換口氣。

由於海洋汙染、人為捕殺以及沿岸破壞的關係，目前所有的海龜都屬於瀕臨絕種的一級保育類野生動物，綠蠵龜當然也在其中。而在台灣地區的澎湖、蘭嶼、臺東，以及恆春半島的沙灘上，都曾經有綠蠵龜上岸產卵的足跡。

我們所能做的事

許多人一看到可愛的綠蠵龜都會興奮不已，不過當你有機會遇見綠蠵龜本龜時，一定要記得「5 不」原則──不追逐、不打擾、不觸碰、不餵食、不傷害，保持最友善的距離。

關於你不知道的　「溫度決定生男生女」

人類要生男寶寶，還是女寶寶，和爸爸的精子很有關係，但綠蠵龜卻是交由沙灘的溫度來決定。當沙灘溫度低於攝氏 27℃ 時，孵化出來的小綠蠵龜全都會是公龜；高於攝氏 31℃ 時，則全部都是母龜。更有趣的是，如果沙灘溫度是攝氏 29℃ 左右，孵化出來的比例就會接近 1：1，是剛剛好的公母各半喔！不過以台灣的溫度來看，只有蘭嶼的沙灘比較接近公母各半，而澎湖望安島上的沙灘溫度高，孵化出來的百分之 90 都是母龜呢！

設計想法

身體用錐狀火柴盒的概念來設計，背蓋呈斗笠狀，我希望腳是可以動作的，所以跟身體的連接處採斜褶的方式設計，當綠蠵龜放在桌上時，固定住龜殼，四隻腳還能動起來，看起來就像綠蠵龜在水裡游泳。頭部設計成連接在底座，除了還原綠蠵龜將頭從龜殼裡面長出來的樣子，也讓烏龜動起來的時候，頭部比較穩定。脖子採「雙反褶」做法，透過簡單的方式設計出可活動式的脖子，四肢是用來回摺褶的方式，就像四肢是從龜殼裡長出來的，顯得更加生動自然。

步驟

前腳、後腳黏貼處較為特殊，需要順著四肢的弧度，將零件黏貼上去。

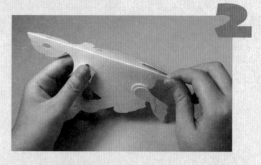

依身體中軸線對摺。

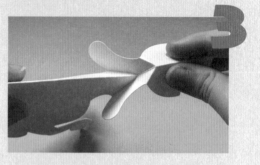

往上翻摺再往前摺的「雙反褶」方式，摺出頭與頸部的角度。

依照摺線屬性摺出頭部鼻子的位置。

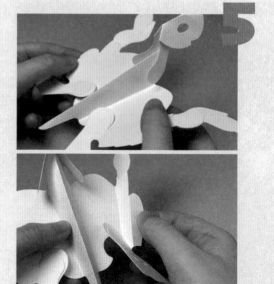

身體兩邊的四肢往上摺，摺出平坦的腹部。

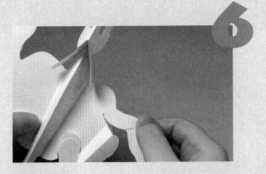

摺出明確的四肢。

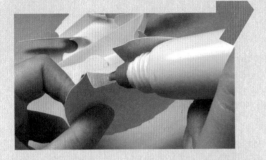

將龜殼摺好黏貼。

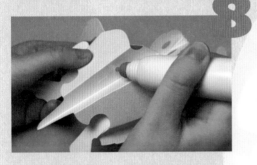

將身體翻到腹部面，塗膠在腹部中間
內側，相互黏貼。

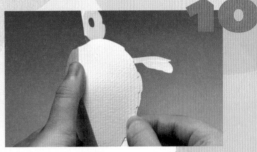

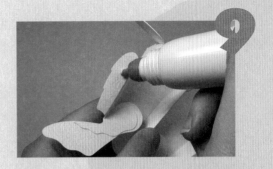

將身體翻回正面，塗膠在連接前後腳
中間的平坦處（見圖片），為了稍後
可以黏貼龜殼做準備。

中間突出面呈 V 型朝下，裝入身體背
部凹槽扣好，即完成。

完 成 ！

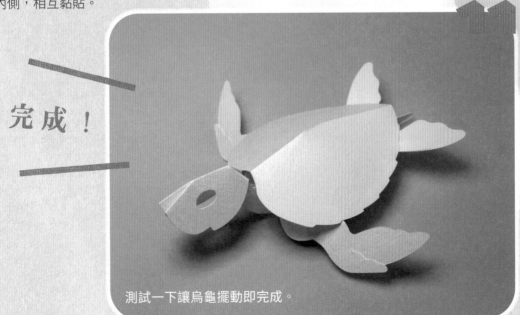

測試一下讓烏龜擺動即完成。

Part3

一起動手做

接下來就是你大展身手的時間！

使用讀者上色版時，可先行著色，

再切割紙模，操作更順手。

山線：以　　　　　線條標註
谷線：以 ∿∿∿∿∿∿∿ 線條標註

製作時可將石虎的尾巴彎摺成喜歡
的曲線，成品更加活靈活現！

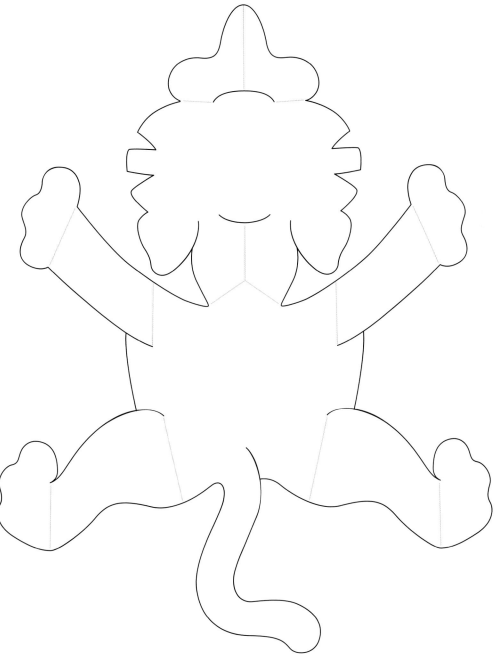

山線：以 線條標註
谷線：以 線條標註

為了好好展現山羌苗條的腿部線條
和柔和的眼神，剪裁紙模時務必小
心仔細喔！

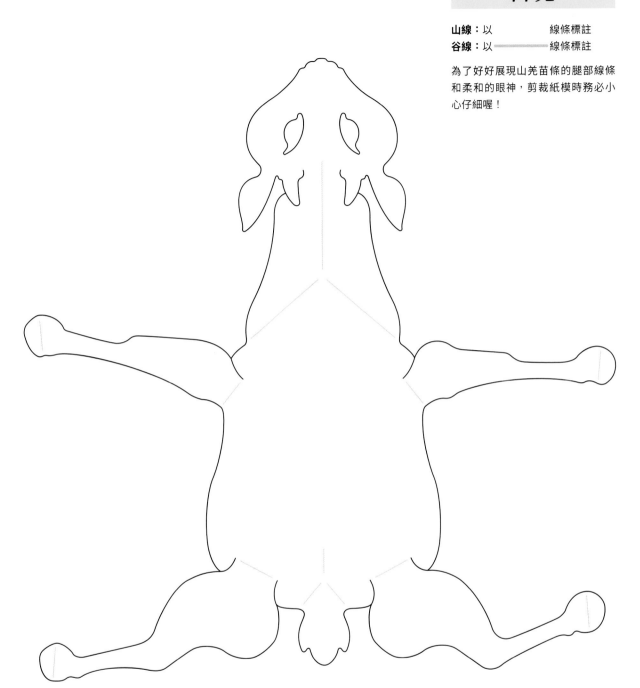

梅花鹿

想表現出梅花鹿獨有的氣質，關鍵在於脖子延伸到身體前半部的立體感，細微的調整能讓成品看起來更自然。

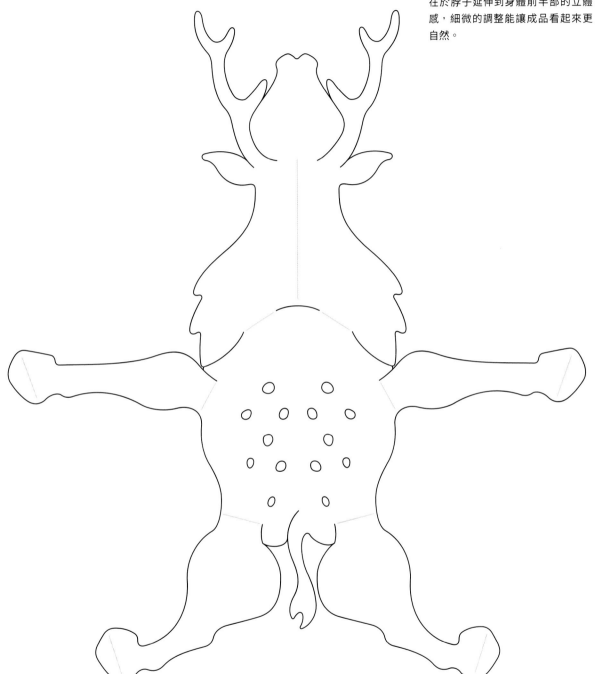

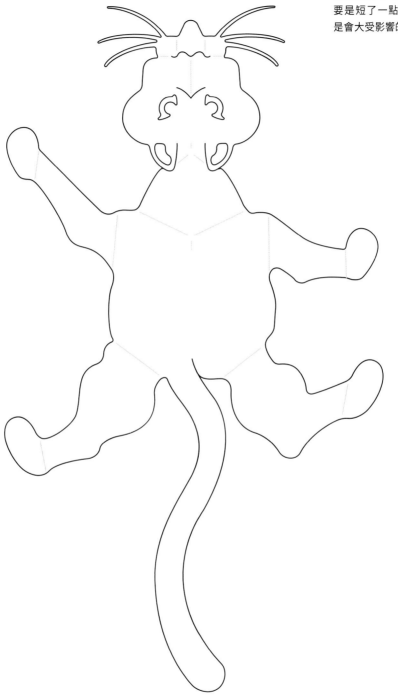

台灣雲豹

山線：以 ＿＿＿＿＿＿ 線條標註
谷線：以 ～～～～～～ 線條標註

裁剪紙模時，務必小心雲豹的觸鬚，
要是短了一點、少了一根，氣勢可
是會大受影響的！

山線：以 線條標註
谷線：以 ━━━━━━ 線條標註

將完成品擺為坐姿，最能展現台灣
黑熊經典的胸口 v 型，以四腳落地
的走姿呈現，又是另一種賞玩的樂
趣喔。

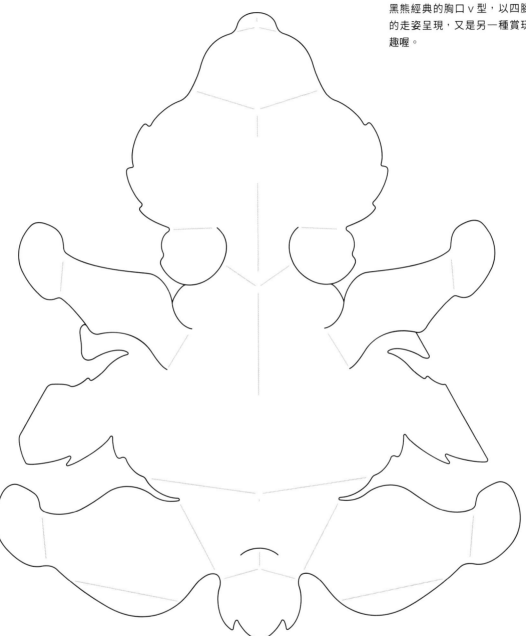

山線：以 線條標註
谷線：以 線條標註

為了呈現出獼猴毛絨絨的立體感，
腹部的線條設計有許多小曲線，裁
剪時別忽略了這些小地方喔。

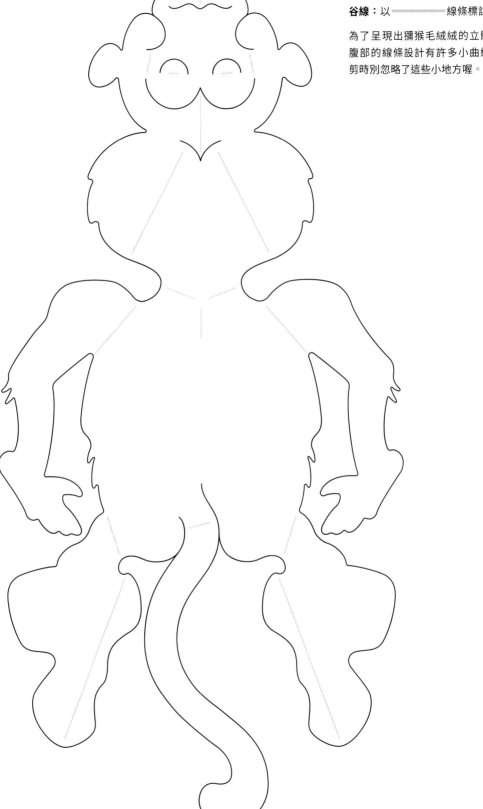

穿山甲

山線：以 　　　　　線條標註
谷線：以 ═══════ 線條標註

要製作出這隻視覺效果超強的穿山甲，重點在於鱗片切割，別被看似複雜的紙模嚇到了，只要完成最困難的前置作業，後面的步驟就輕鬆許多！

山線：以 線條標註
谷線：以 ══════ 線條標註

若覺得翅膀上的小紋飾不好切割，
可以考慮省略繁複的切割動作，改
用黏貼或彩繪的方式加工，賦予蝴
蝶新面貌。

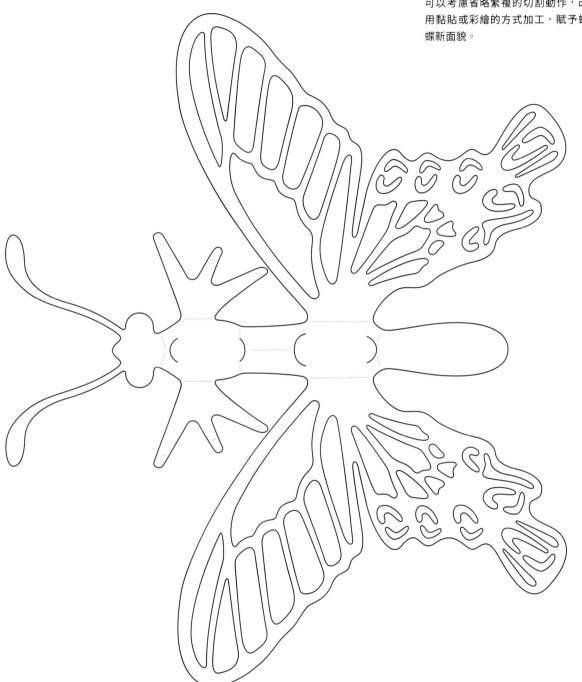

蘭嶼角鴞

山線：以 線條標註
谷線：以 ～～～～～ 線條標註

除了胸口畫龍點睛的心型鏤空，臉部也有許多翻摺的設計細節，別漏掉這些小地方，讓你的蘭嶼角鴞更顯生動可愛。

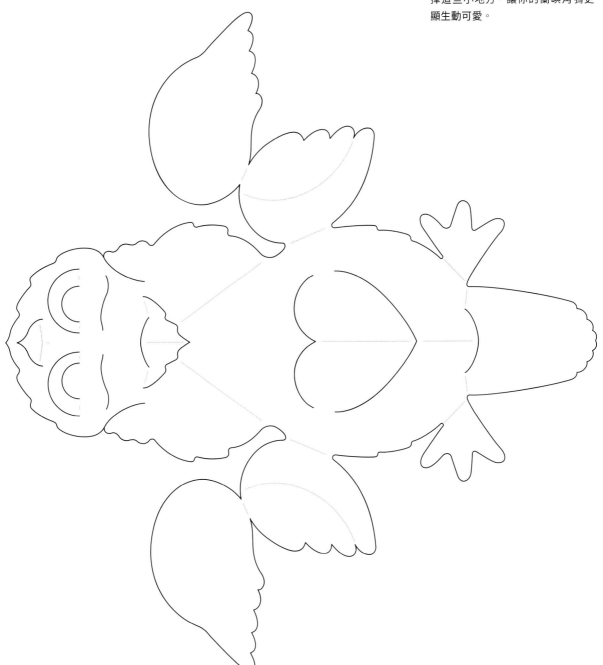

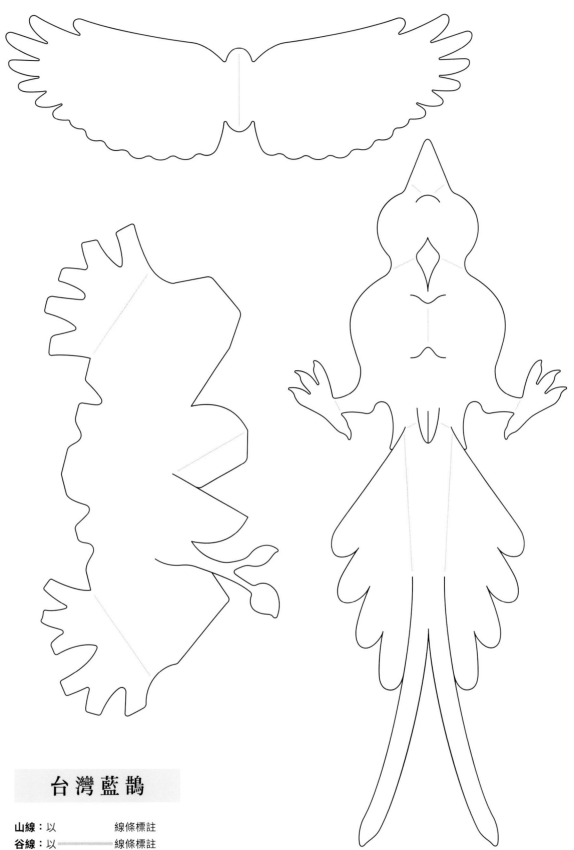

台灣藍鵲

山線：以 ⌒⌒⌒⌒⌒ 線條標註
谷線：以 ════════ 線條標註

將台灣藍鵲腳底黏貼在木座的步驟時，記得留意黏貼的位置，讓整體重量平衡，視覺上也更自然。

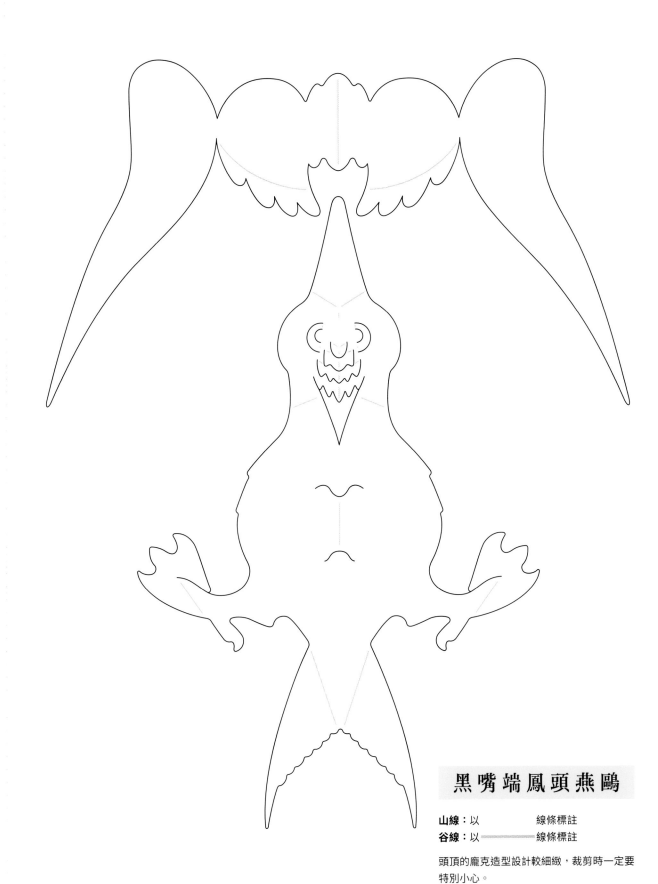

黑嘴端鳳頭燕鷗

山線：以 _____ 線條標註
谷線：以 ～～～～～～ 線條標註

頭頂的龐克造型設計較細緻，裁剪時一定要
特別小心。

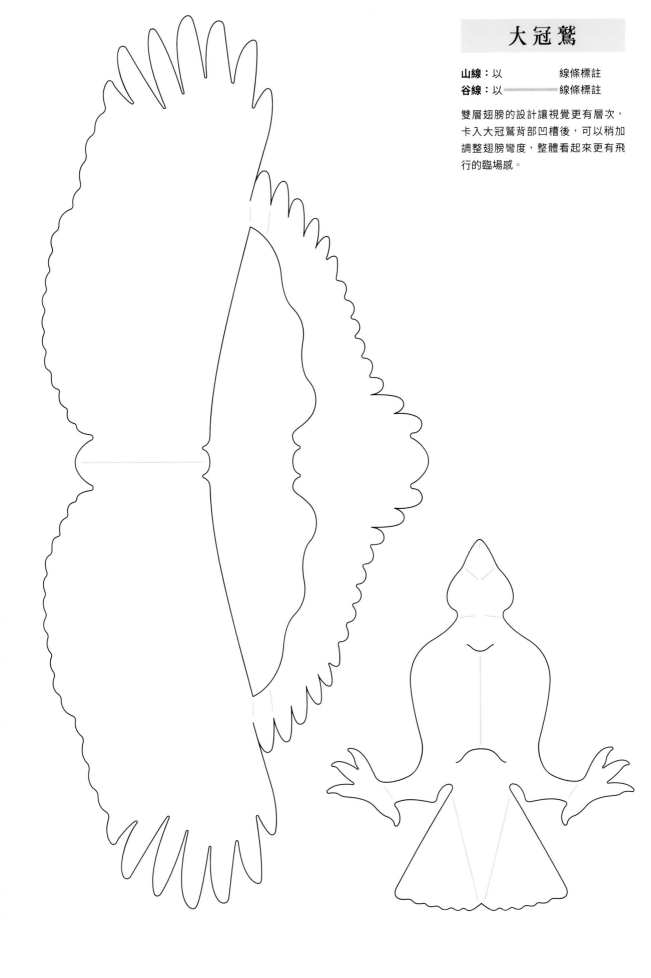

大冠鷲

山線：以 _____ 線條標註
谷線：以 ~~~~~~~~~~ 線條標註

雙層翅膀的設計讓視覺更有層次，
卡入大冠鷲背部凹槽後，可以稍加
調整翅膀彎度，整體看起來更有飛
行的臨場感。

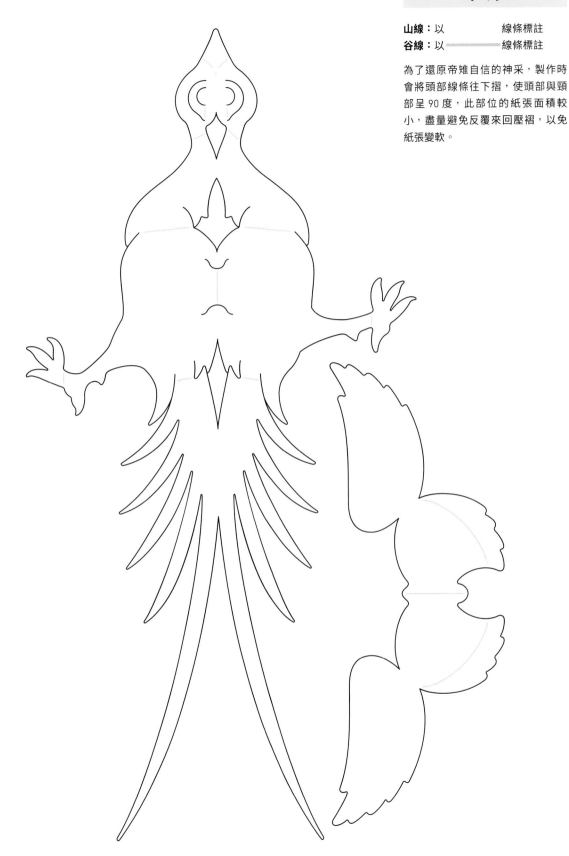

山線：以 線條標註
谷線：以 ~~~~~~~~~~ 線條標註

為了還原帝雉自信的神采，製作時
會將頭部線條往下摺，使頭部與頸
部呈 90 度，此部位的紙張面積較
小，盡量避免反覆來回壓摺，以免
紙張變軟。

山線：以 　　　　線條標註
谷線：以 ━━━━━━線條標註

包含鯨鯊在內，本書只有少數幾個
紙模製作需要另外黏貼，推薦大家
選擇白膠，因為黏著力佳，外觀上
也最不明顯。

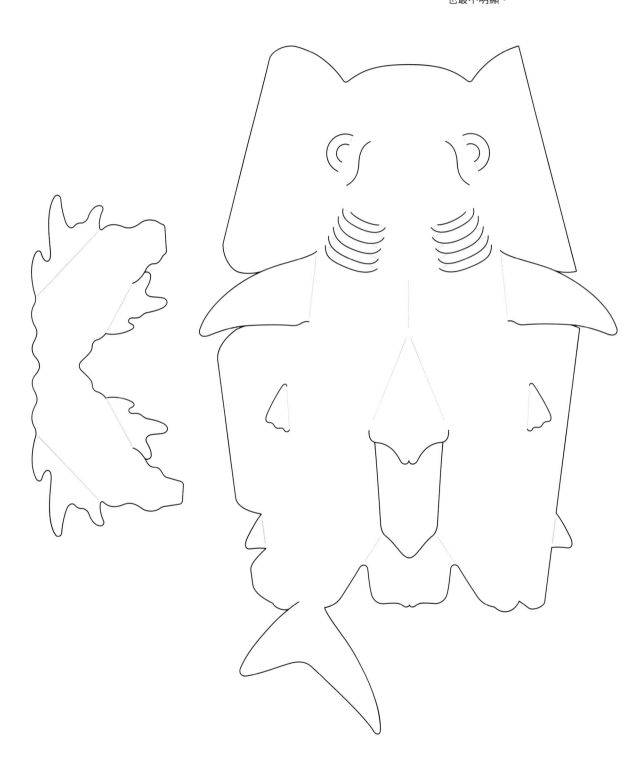

櫻花鉤吻鮭

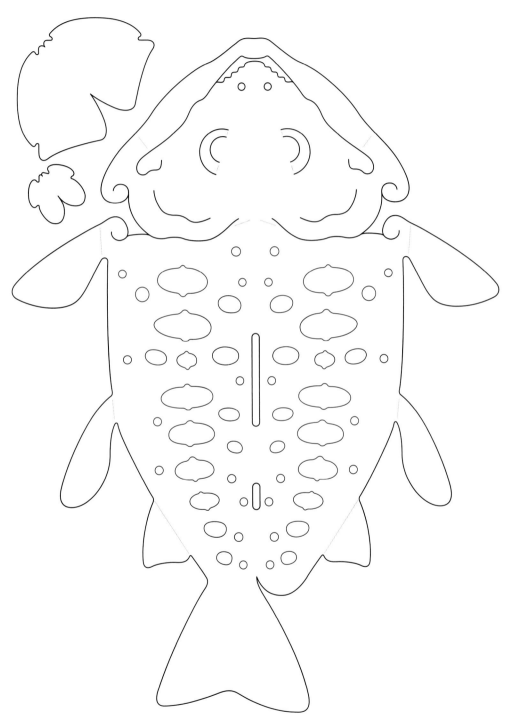

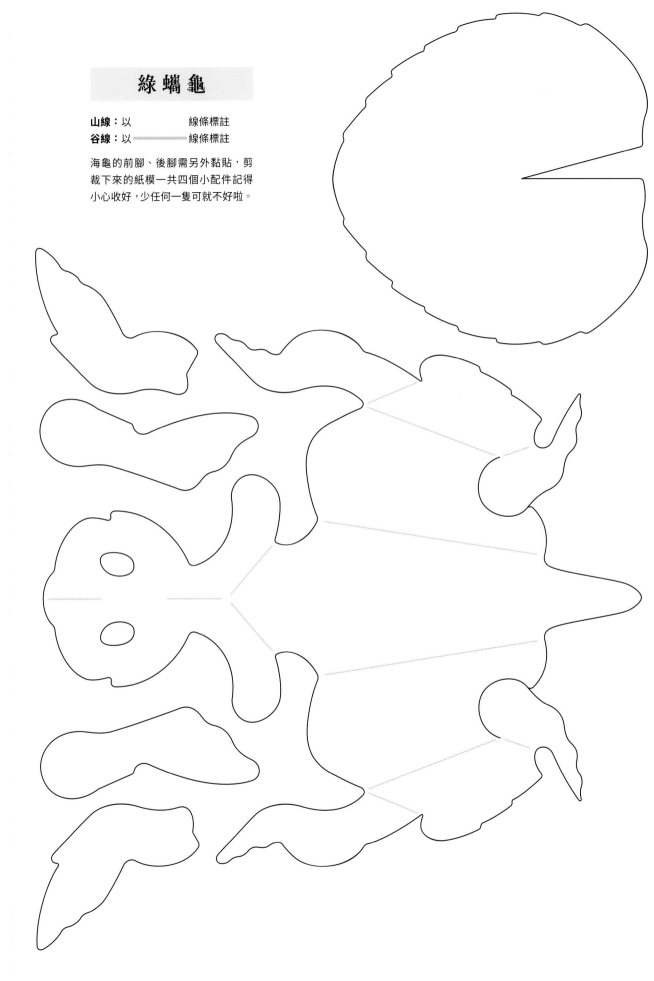

綠蠵龜

山線：以 線條標註
谷線：以 線條標註

海龜的前腳、後腳需另外黏貼，剪裁下來的紙模一共四個小配件記得小心收好，少任何一隻可就不好啦。

山線：以 線條標註
谷線：以 ————— 線條標註

製作時可將石虎的尾巴彎摺成喜歡
的曲線，成品更加活靈活現！

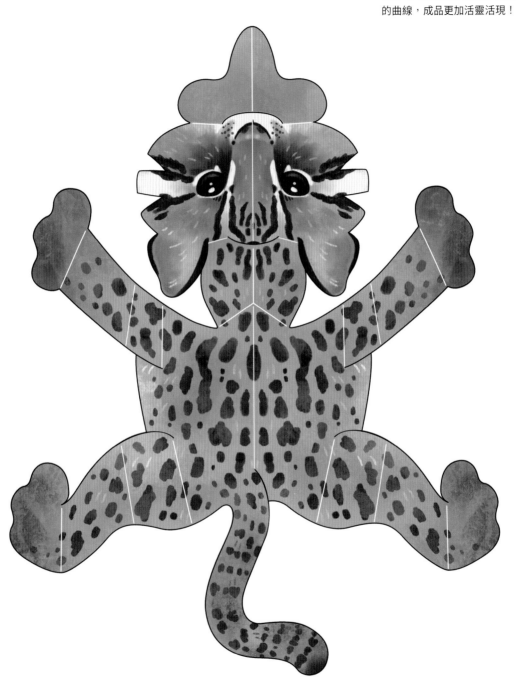

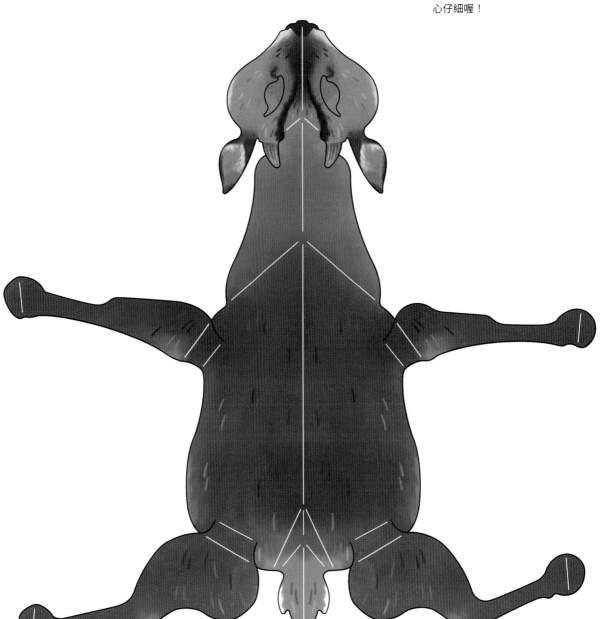

梅花鹿

山線：以　　　　　　線條標註
谷線：以 ～～～～～ 線條標註

想表現出梅花鹿獨有的氣質，關鍵
在於脖子延伸到身體前半部的立體
感，細微的調整能讓成品看起來更
自然。

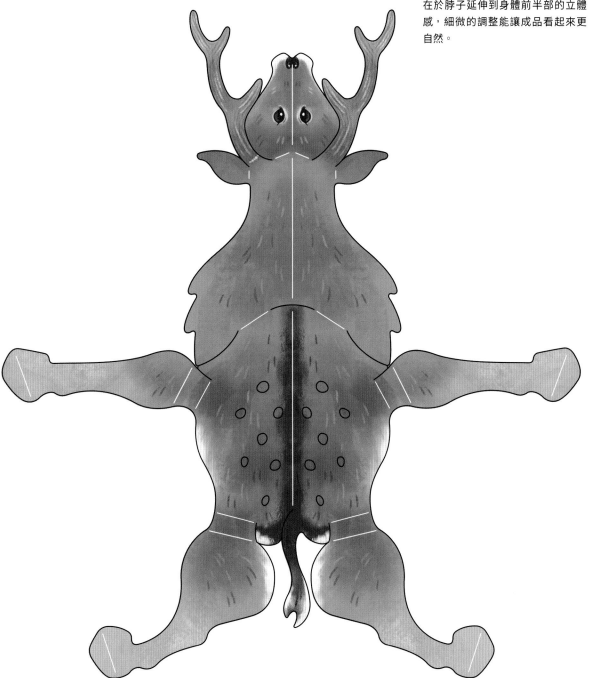

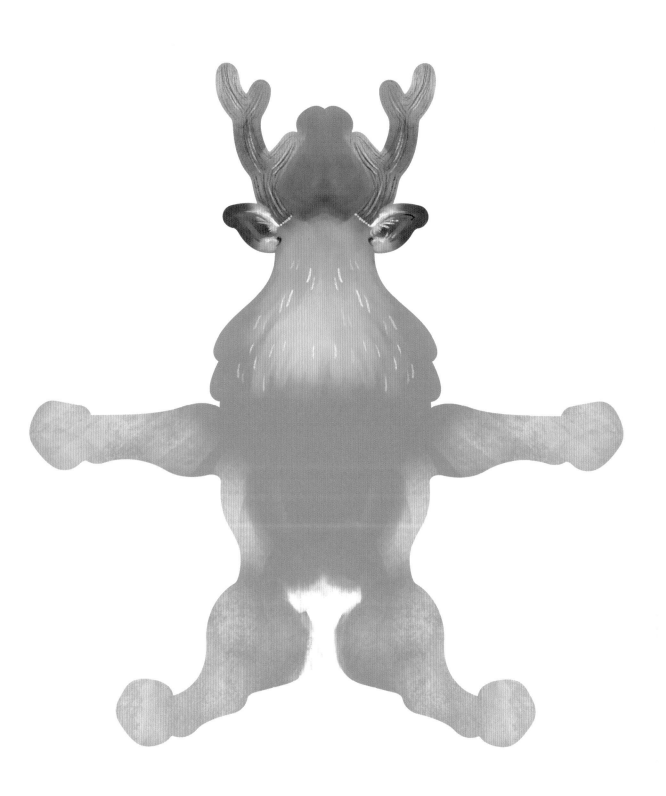

台灣雲豹

山線：以 　　　　線條標註
谷線：以 ～～～～～線條標註

裁剪紙模時，務必小心雲豹的觸鬚，
要是短了一點、少了一根，氣勢可
是會大受影響的！

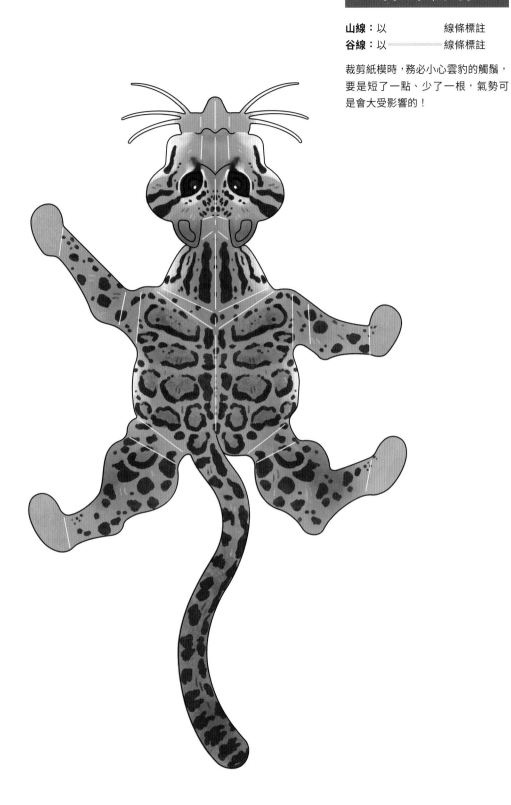

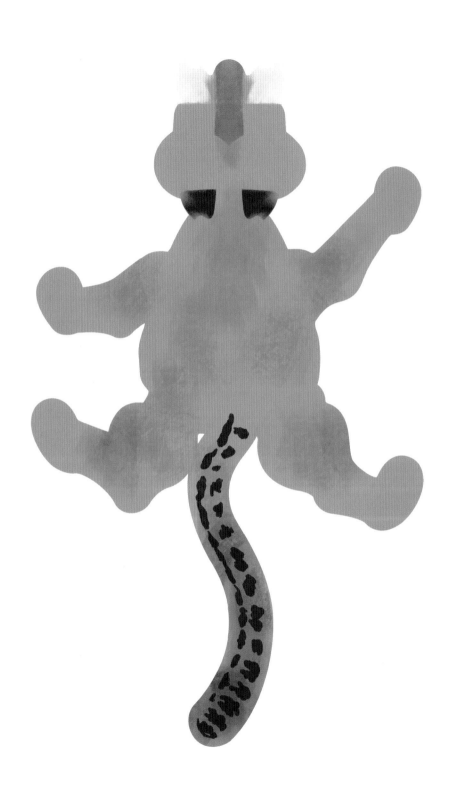

山線：以 線條標註
谷線：以 ～～～～～ 線條標註

將完成品擺為坐姿，最能展現台灣黑熊經典的胸口 v 型，以四腳落地的走姿呈現，又是另一種賞玩的樂趣喔。

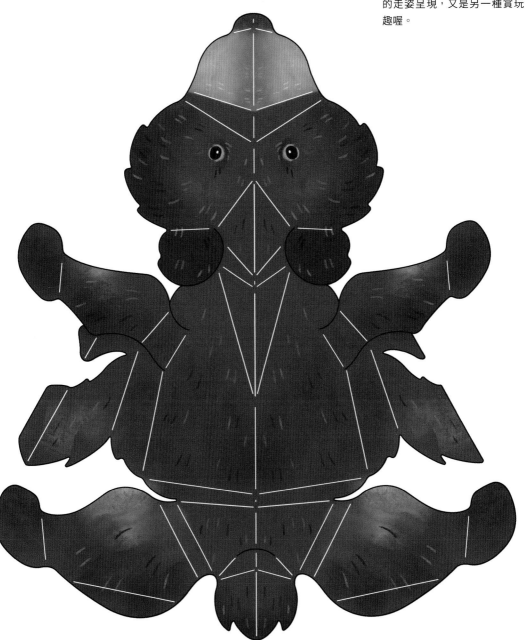

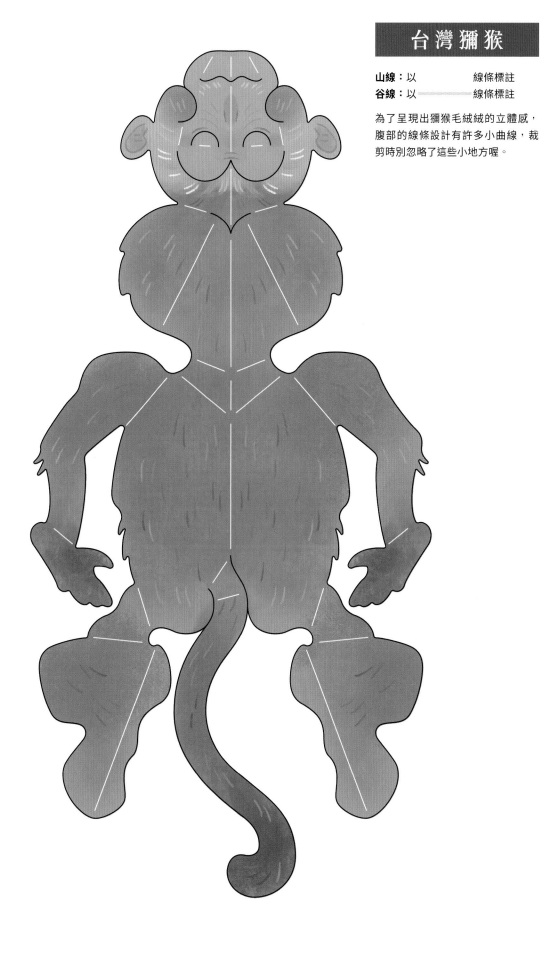

山線：以 線條標註
谷線：以 ～～～～～ 線條標註

為了呈現出獼猴毛絨絨的立體感，
腹部的線條設計有許多小曲線，裁
剪時別忽略了這些小地方喔。

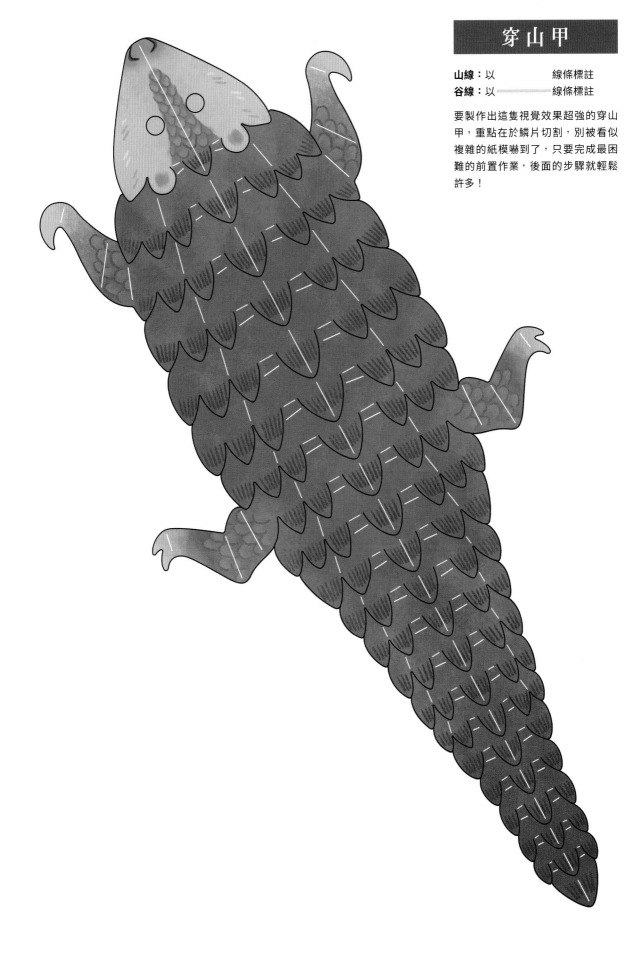

穿山甲

要製作出這隻視覺效果超強的穿山甲，重點在於鱗片切割，別被看似複雜的紙模嚇到了，只要完成最困難的前置作業，後面的步驟就輕鬆許多！

山線：以 　　　　　線條標註
谷線：以 ～～～～～線條標註

若覺得翅膀上的小紋飾不好切割，
可以考慮省略繁複的切割動作，改
用黏貼或彩繪的方式加工，賦予蝴
蝶新面貌。

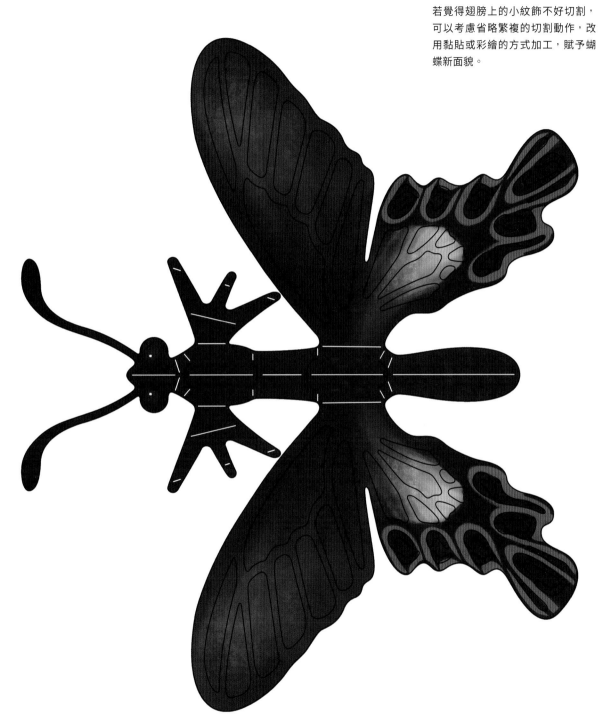

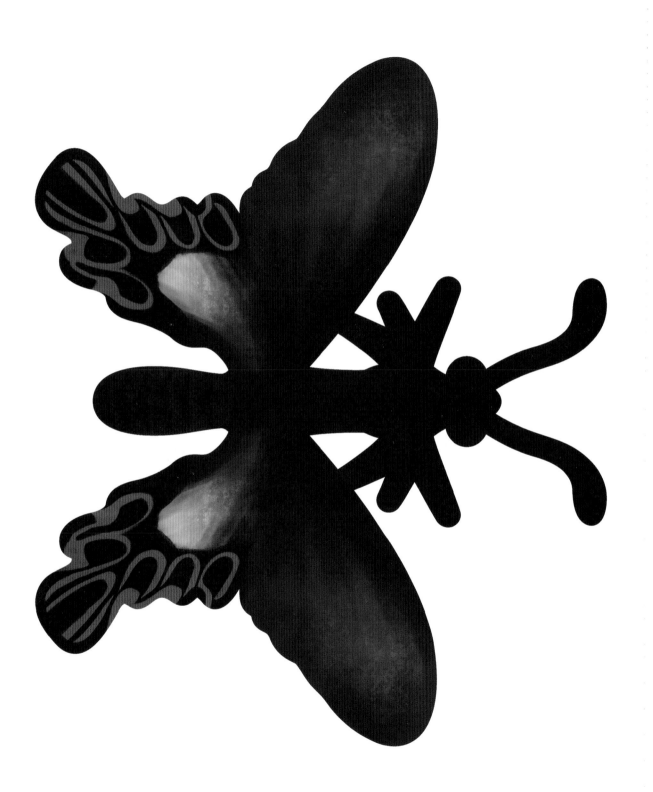

蘭嶼角鴞

山線：以 　　　　　線條標註
谷線：以 ━━━━━ 線條標註

除了胸口畫龍點睛的心型鏤空，臉部也有許多翻摺的設計細節，別漏掉這些小地方，讓你的蘭嶼角鴞更顯生動可愛。

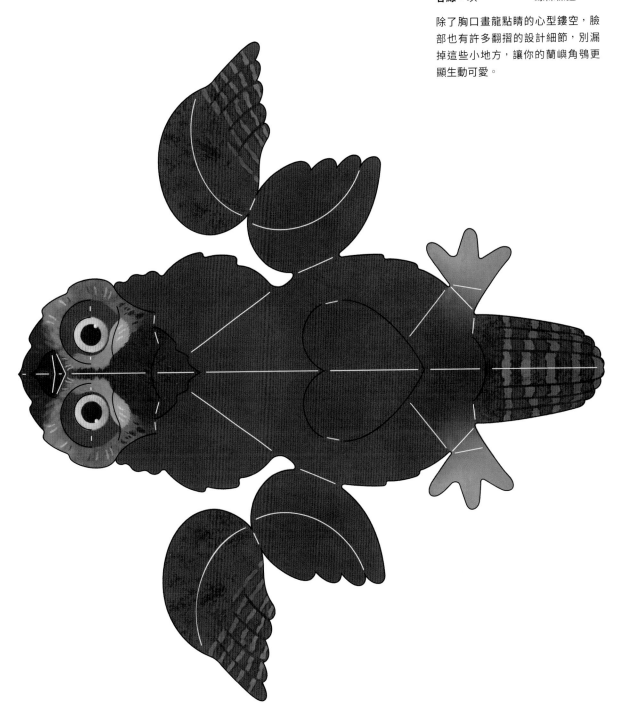

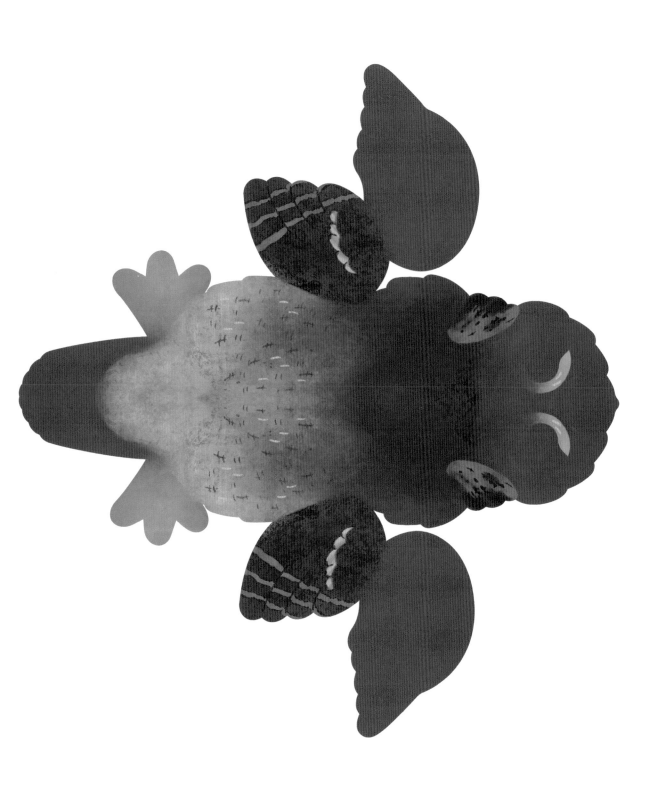

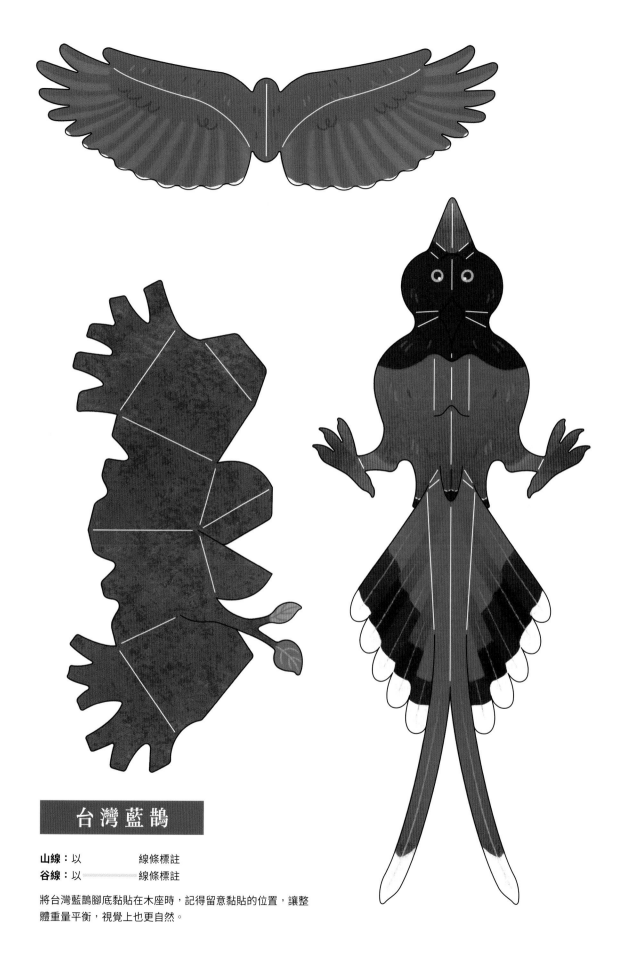

台灣藍鵲

山線：以 ▬▬▬ 線條標註
谷線：以 ～～～ 線條標註

將台灣藍鵲腳底黏貼在木座時，記得留意黏貼的位置，讓整體重量平衡，視覺上也更自然。

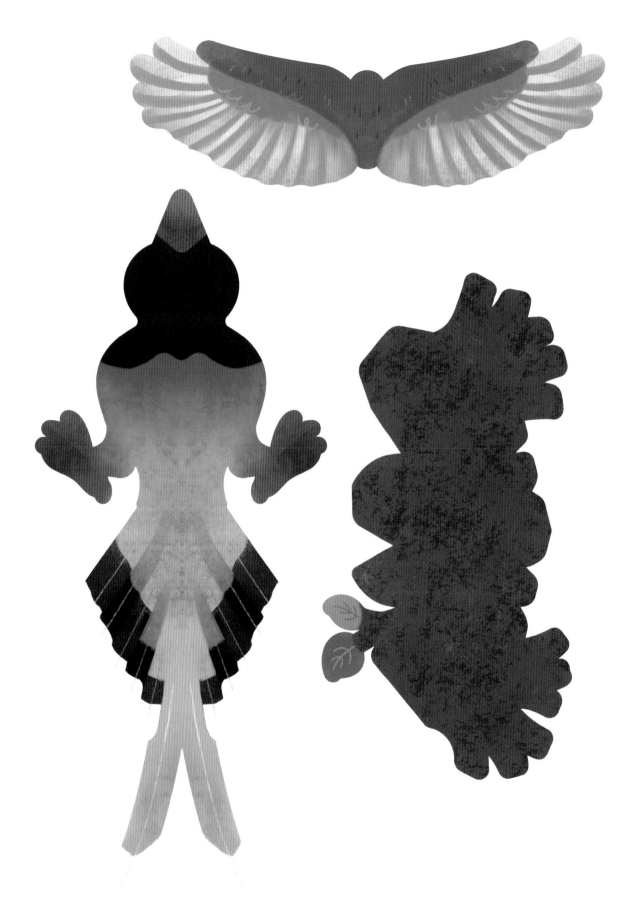

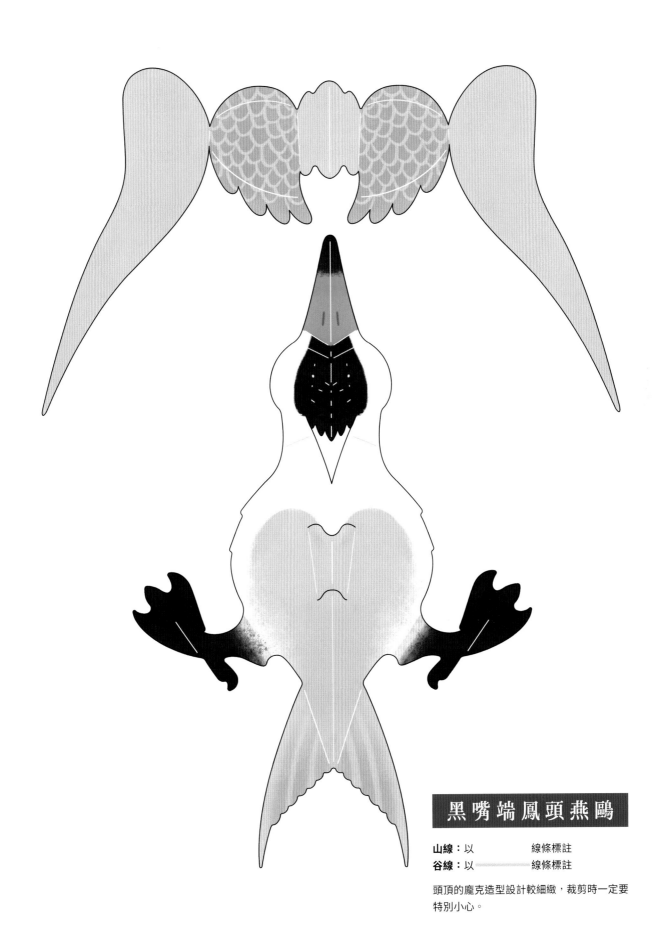

黑嘴端鳳頭燕鷗

山線：以 _____ 線條標註
谷線：以 ～～～～～ 線條標註

頭頂的龐克造型設計較細緻，裁剪時一定要
特別小心。

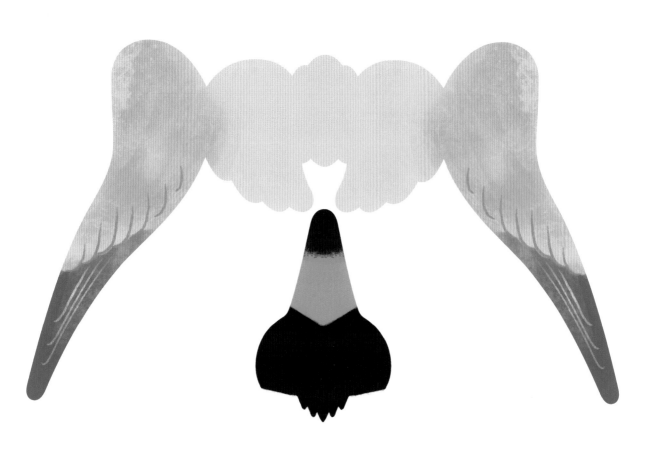

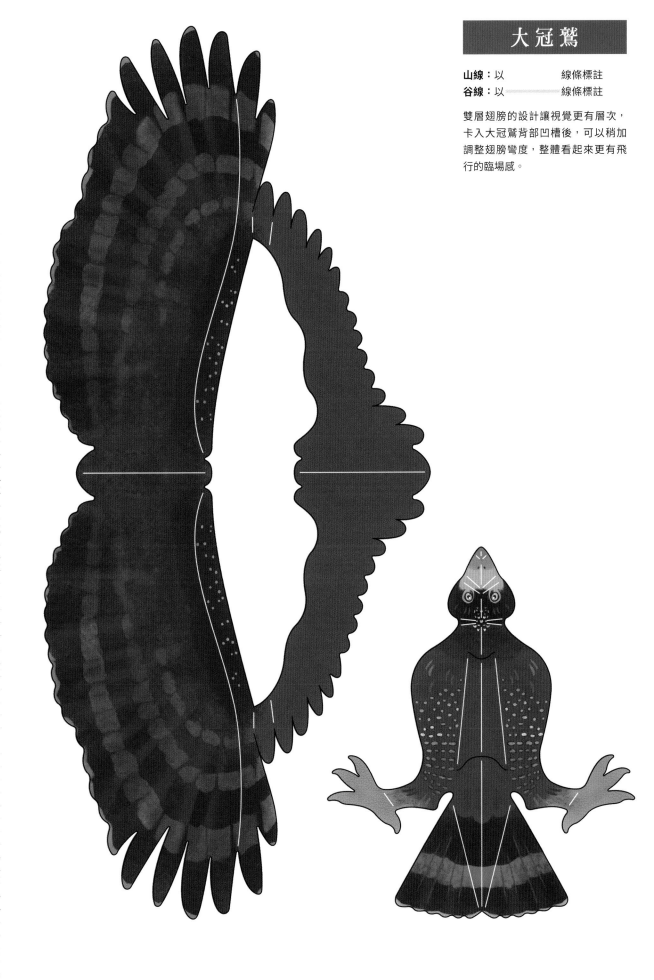

山線：以 線條標註
谷線：以 線條標註

雙層翅膀的設計讓視覺更有層次，卡入大冠鷲背部凹槽後，可以稍加調整翅膀彎度，整體看起來更有飛行的臨場感。

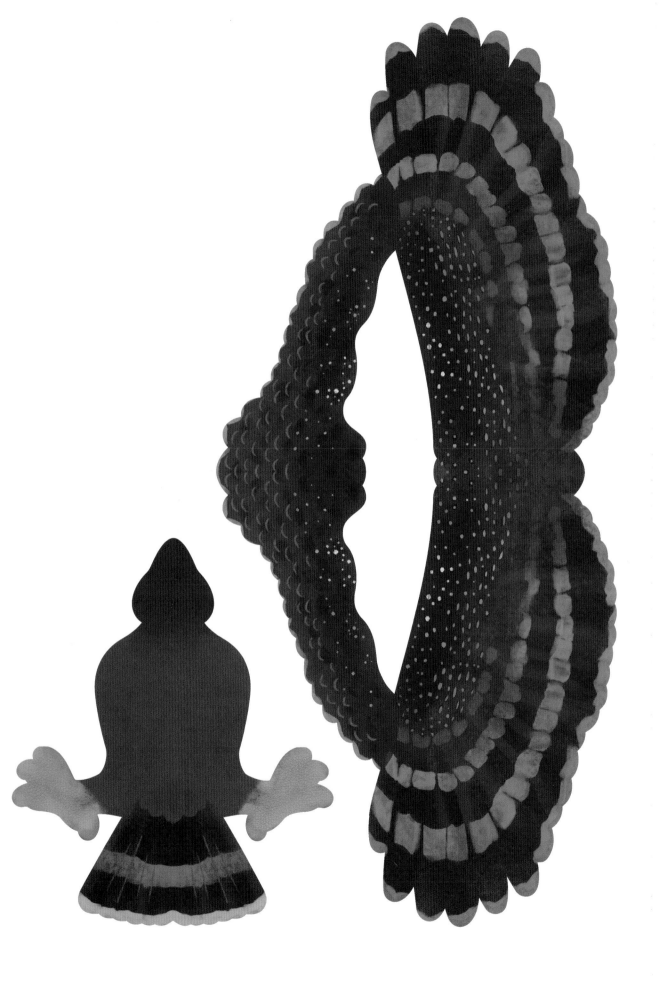

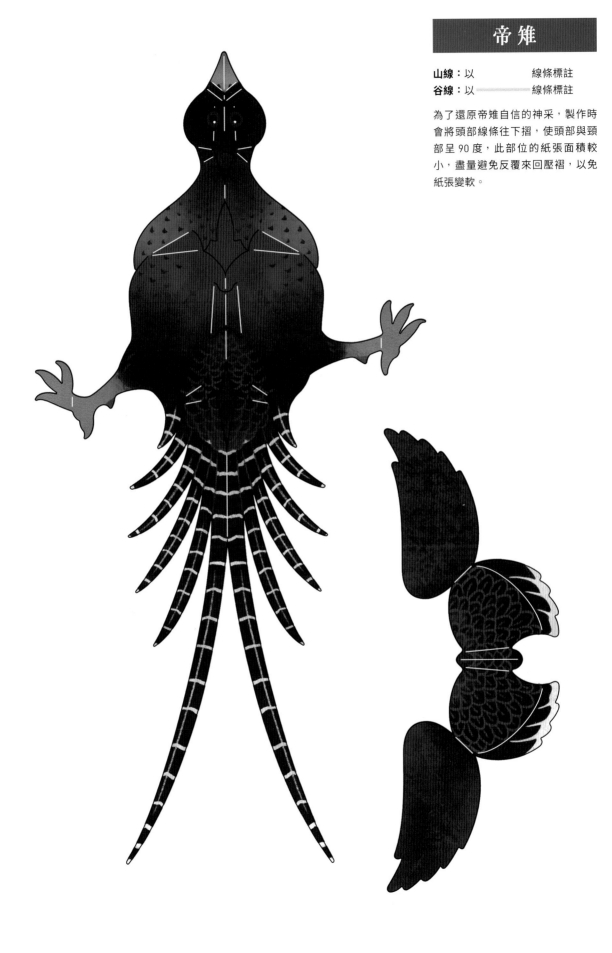

山線：以 線條標註
谷線：以 ━━━━━━ 線條標註

為了還原帝雉自信的神采，製作時
會將頭部線條往下摺，使頭部與頸
部呈 90 度，此部位的紙張面積較
小，盡量避免反覆來回壓褶，以免
紙張變軟。

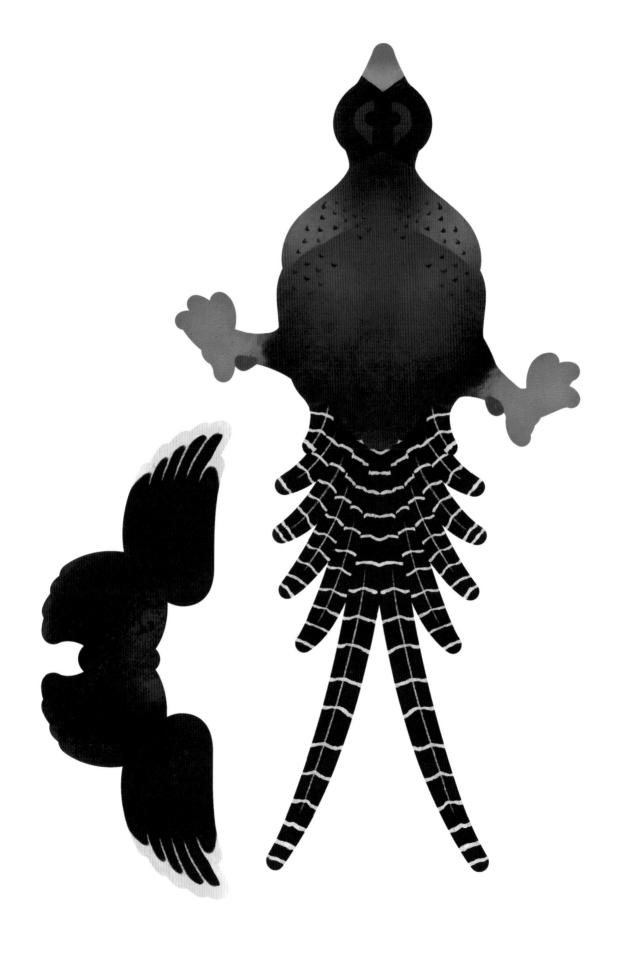

山線：以 線條標註
谷線：以 線條標註

包含鯨鯊在內，本書只有少數幾個
紙模製作需要另外黏貼，推薦大家
選擇白膠，因為黏著力佳，外觀上
也最不明顯。

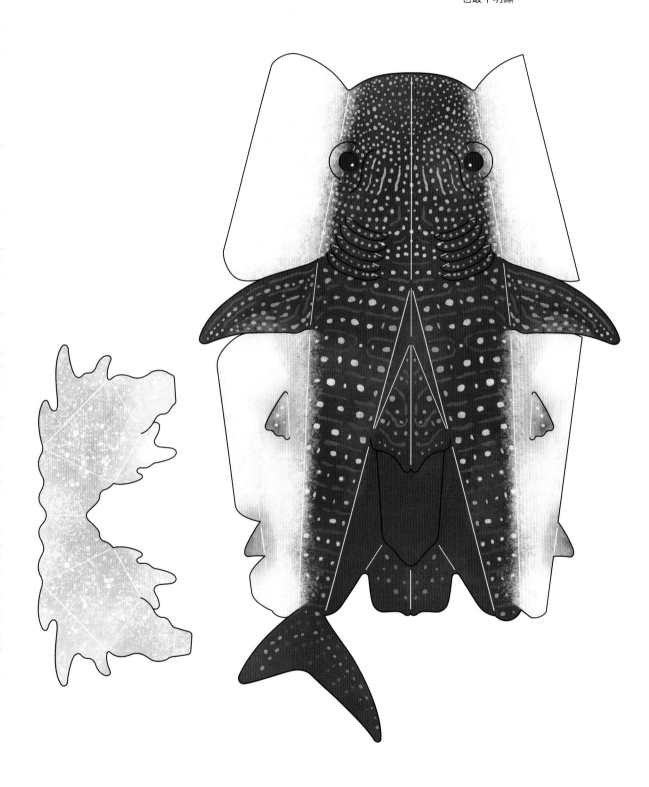

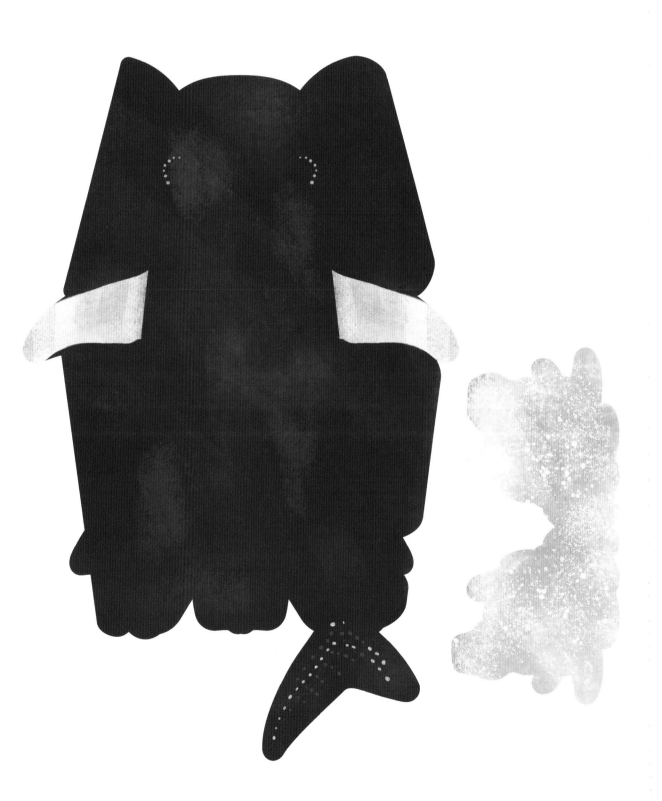

山線：以 線條標註
谷線：以 線條標註

可別將卡扣小零件（背鰭、脂鰭），
和切割下來的斑紋紙片混在一起，
不小心丟掉就不好囉！

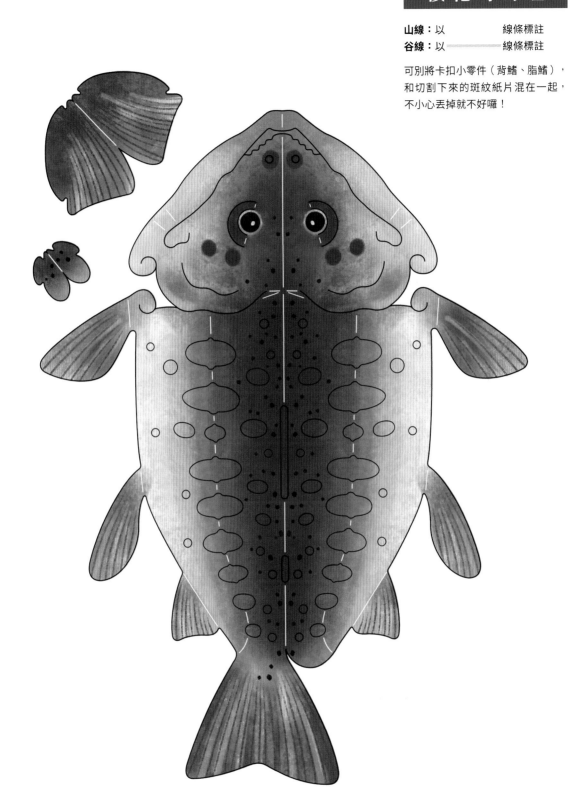

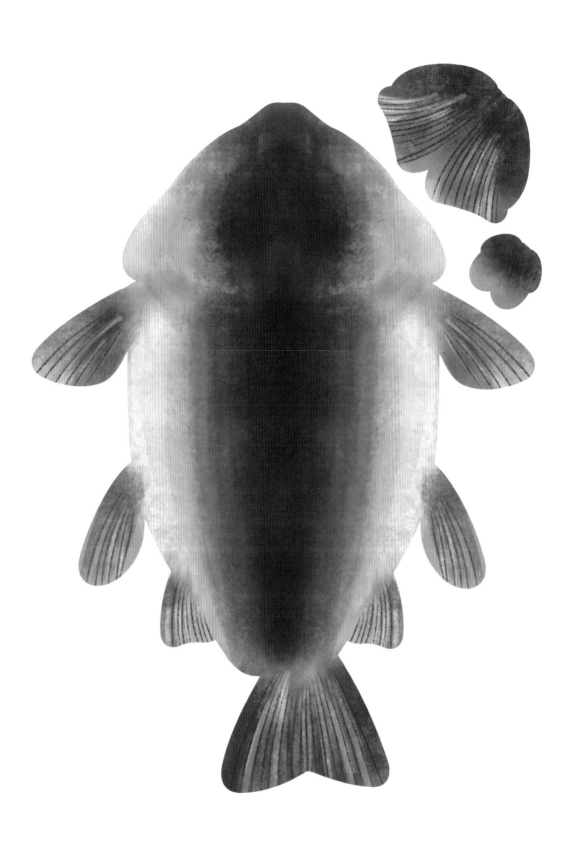

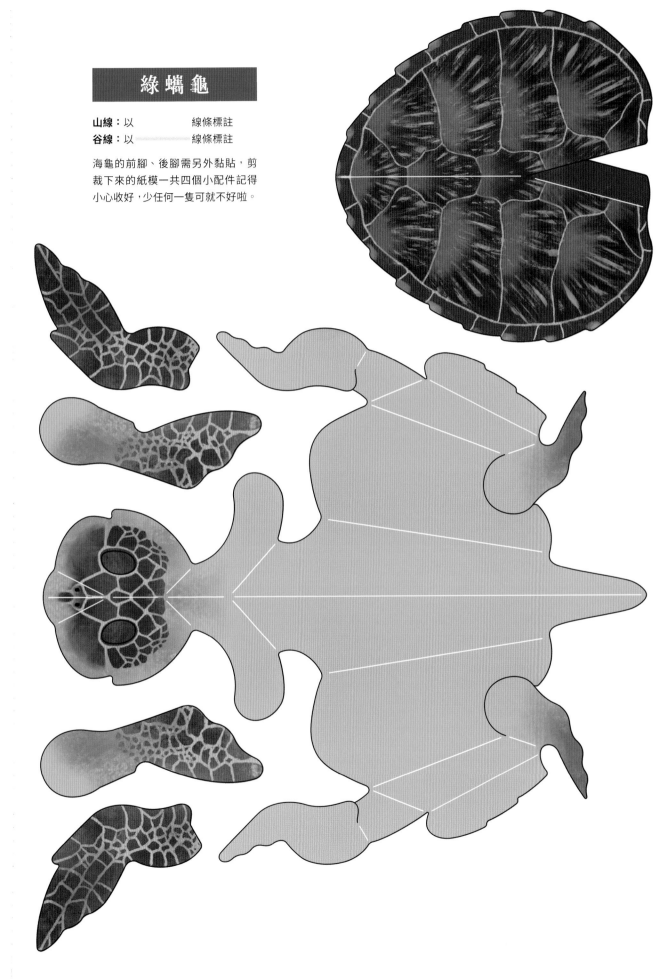

綠蠵龜

山線：以 線條標註
谷線：以 ⎯⎯⎯⎯⎯ 線條標註

海龜的前腳、後腳需另外黏貼，剪
裁下來的紙模一共四個小配件記得
小心收好，少任何一隻可就不好啦。

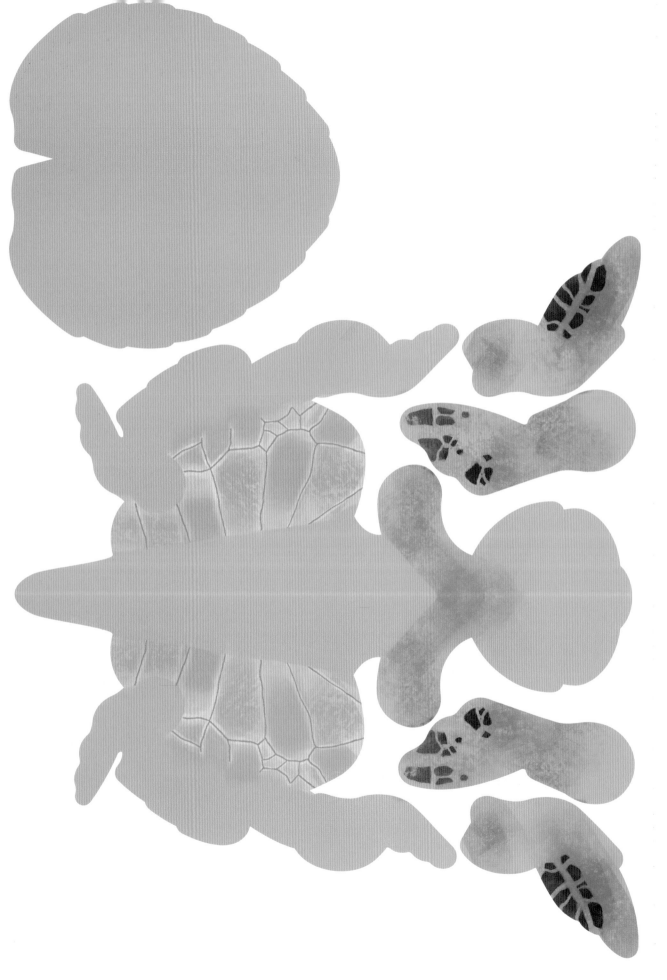